KB077040

小さな建築

隈 研吾

작은 건축
小さな建築

2015년 1월 26일 초판 발행 ○ 2020년 6월 30일 3쇄 발행 ○ 지은이 구마 겐고 ○ 감수 임태희 ○ 옮긴이 이정환
펴낸이 안미르 ○ 주간 문지숙 ○ 편집 이현미 민구홍 ○ 디자인 안삼열 ○ 커뮤니케이션 이지은 ○ 영업관리 한창숙
인쇄 천광인쇄사 ○ 펴낸곳 (주)안그라픽스 우 10881 경기도 파주시 회동길 125-15
전화 031.955.7766(편집) | 031.955.7755(마케팅) ○ 팩스 031.955.7745(편집) | 031.955.7744(고객서비스)
이메일 agdesign@ag.co.kr ○ 웹사이트 www.agbook.co.kr ○ 등록번호 제2-236(1975.7.7)

CHIISANA KENCHIKU by Kengo Kuma
ⓒ 2013 by Kengo Kuma
KoresnTranslatiom Copyright ⓒ 2015 by Ahn Graphics Ltd.
First published 2013 by Iwanami Shoten, Publishers, Tokyo.
This Korean language edition published 2015 by Ahn Graphics Ltd., Paju
by arrangement with the proprietor c/o Iwanami Shoten, Publishers, Tokyo.

이 책의 국립중앙도서관 출판시도서목록(CIP)은 e-CIP홈페이지(www.nl.go.kr/ecip)와
국가자료공동목록시스템(www.nl.go.kr/kolisnet)에서 이용하실 수 있습니다.
CIP제어번호: CIP2015001142

ISBN 978.89.7059.784.3(03600)

작은

구마 겐고 지음 | 임태희 감수 | 이정환 옮김

건축

안그라픽스

차례

비극에서 시작되는 건축사

건축을 원점에서 다시 생각해보기로 했다.

3·11 동일본 대지진을 계기로 새삼 역사를 돌이켜보면서 지금까지 지나쳤던 중요한 부분을 깨달았다. 거대한 재해가 건축계를 전환시켜왔다는 사실이었다. 건축사를 움직여온 것은 획기적인 발명이나 기술의 진보 등 행복한 사건이 아니었다. 인간이라는 생물은 거대한 재해를 만나 생명의 위험을 느끼면 튼튼한 둥지에 의지하려는 습성이 있다. 이것은 인간의 신체가 가냘프고 움직임이 느리다는 것과도 관계가 있다. 새나 물고기처럼 움직임이 빠른 생물은 둥지에 의존하는 정도가 낮지만, 인간은 약하고 느리기에 둥지에 의지하는 습관이 있다. 그래서 건축에 의존하려 한다.

인간은 행복할 때는 과거의 행동을 되풀이할 뿐 앞으로 나아가려 하지 않지만, 재해를 만나거나 비극을 당하면 과거의 자신을 버리고 앞으로 전진하기 시작한다. 그러나 지금까지의 건축사는 재해를 간과한 부분이 많았다. 과학이나 기술의 발달을 이유로 삼거나 천재의 개인적 재능, 발명, 창의에 의해 건축이 전진해온 것처럼 표현하는 경우가 많았다. '행복'의 건축사, 긍정의 건축사라는 체재가 일반적이었다. 그런 식으로, 고통스러운 사건이 계속 일어났던 역사를 밝고 가벼운 역사로 편집해온 것이다.

그러나 인간이 그렇게 가벼운 존재였을 리가 없다. 사실은, 비극을 계기로 발명이나 진보의 톱니바퀴가 회전하기 시작한 것이다. 3·11 동일본 대지진은 우리에게, 역사는 비극에 의해 움직였다는 사실을 상기시켜주었다. 그러자 재해와 관련된 과거의 다양한 양상들이 눈앞에 생생하게 나타났다. 인간이 그 비극에 어떻게 대응해왔는지 선명하게 되살아난 것이다.

리스본 대지진

●

그중에서도 가장 큰 비극은 1755년 11월 1일 유럽 전역을
공포에 빠뜨린 리스본 대지진이다.[1] 전 세계 인구가 7억 명에
지나지 않던 시대에 5-6만 명의 사망자가 나왔다.
인구 70억 시대에 3·11 동일본 대지진으로 2만 명의 사망자가
발생했다는 점과 비교하면 그 시대를 살았던 사람들이 얼마나
큰 충격을 받았을지 짐작할 수 있다. 사람들은 '신은 마침내

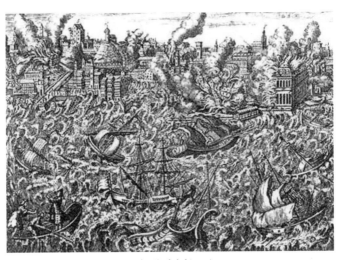

1. 리스본 대지진(1755)

인간을 버렸다!'라고 생각했다. 그리고 리스본 대지진은 다양한 의미에서 세계사의 전환점이 되었다. 이 비극을 계기로 이른바 근대가 시작되었다고 말하는 사람도 있다.

'신에게 의지하지 않는다.'는 위기감에서 계몽주의가 탄생하고 자유, 평등, 박애라는 사상이 나타나면서 30년 후의 프랑스혁명과 연결되었다. 칸트(Immanuel Kant)도 이 지진에 큰 충격을 받고 지질학 연구를 시작해 책까지 썼다. 경건한 프로테스탄트 가정에서 자란 칸트가 신의 보편적 원리를 인정하는 한편, '오성(悟性)'이라는 이름으로 인간의 지성에 대한 객관적 능력을 인지하게 된 것도 '신에게만 의지할 수 없다.'라는 지진 이후의 감정 변화 때문으로 보여진다. 신이 실추되면서 근대과학이 그것을 대신하고 산업혁명까지 이어진 것 모두를 리스본 대지진이 낳은 결과라고 말하는 사람도 있다.

비지오네르에서 모더니즘으로

•

그중에서도 건축계의 반응은 매우 빨랐다. 신이 인간을
지켜주지 않는다면 스스로 지켜야 한다고 생각했을 때
머릿속에 가장 먼저 떠오른 것은 '둥지로서의 건축'이었다.
위기에 빠진 생물의 자연스러운 본능이다. 사람들은 우선
지진이나 화재를 견딜 수 있는 강하고 합리적인 건축물을
만들어야겠다고 생각했다.

감각이 예민한 건축가는 즉시 새로운 건축의 그림을 그렸다.
프랑스 건축가들이 그린 스케치는 충격적이었다. 그 스케치는
현재 시각으로 봐도 이상하다. 그 때문에 비지오네르(visionnaire,
환시자幻視者)라는, 모멸적으로 늘릴 수도 있는 별명까지 붙었다.

그 이전, '신에게 의지하는 시대'의 건축은 고전주의 건축과
고딕 건축이라는 두 가지 양식이 지배했다. 고대 그리스·로마의
건축 양식을 토대로 진화, 계승해온 고전주의 건축은 복잡한
규칙의 집합체였다. 우선 다섯 종류의 다른 디자인으로
이루어진 기둥(도리스식, 이오니아식, 코린트식, 복합식, 토스카나식)이
존재했다. 이것은 다섯 가지 오더[2]라고 불렸다. 이런 기능의
건축에는 이런 오더가 어울린다는 식의 규칙이 존재했고, 모든
장식 또한 이 다섯 가지 오더와 연결되어 각각 의미를 지녔다.

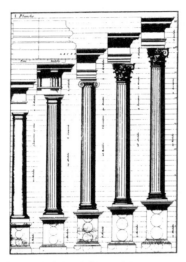

2. 고전주의 건축의 다섯 가지 오더. 『비트루비우스(Vitruvius) 건축서』에서

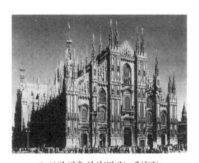

3. 고딕 건축 양식(밀라노대성당)

로마 제국이 막을 내리고 기독교가 거대한 힘을 가지기 시작한 중세에 고전주의 건축의 중심적 어휘였던 기둥이라는 수직성 강한 요소를 토대로 삼아, 그것을 더욱 숭고하고 섬세한 건축 양식으로 발전시킨 것이 고딕 건축 양식이다.[3] 중세의 교회는 대부분 이 고딕 건축 양식으로 지어졌고, 건축물 자체가 신에 대한 강한 신앙심의 표현이었다. 건축물은 성상(聖像)이나 독특한 장식으로 포장되었고, 그 모든 장식과 묘사는 신을 찬미하는 목적을 담고 있었다.

비지오네르들은 우선 긴 시간에 걸쳐 받들어온 이 규칙에서 벗어나려 했다. 그들은 강하고 합리적인 건축을 지으려면 쓸데없는 장식은 필요 없고 장식을 결정하기 위한 규칙이나 관습 역시 의미가 없다고 생각했다. 그 때문에 강하고 합리적인 건축을 지향하면서 오더나 장식 대신에 순수 기하학에만 의지해 디자인하였다.[4]

하지만 뛰어넘을 수 없는 한계가 있었다. 그들은 아직 콘크리트나 철골도 자유롭게 사용할 수 없었기 때문에 돌이나 벽돌을 쌓는다는 당시의 기술적 한계에 얽매여 있었다. 세부적인 내용을 살펴보면, 스케치라고 해봐야 돌과 벽돌을 쌓아 올렸을 뿐인 '낡은 시대'의 건축 그 자체였다. 장식을 제거하고 형태를 정리하는 것이 고작이었다. 콘크리트와

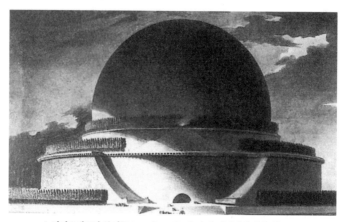

4. 비지오네르파 불레(Etienne Louis Boullée), 뉴턴기념당 계획안(1784)

철골을 이용해 직사각형, 구, 원통 등 기하학적 형태가 자유롭게
표현되면서 강하고 합리적인 건축이 실제로 실현되기까지는
다시 100년 이상을 기다려야 했다.

　100년 뒤 리스본 대지진으로 촉발한 근대과학이나
산업혁명 등의 성과가 일정 수준에 도달하면서 그들의 꿈이
실현되었다. 그들이 정말로 만들고 싶었던, 신을 부정하고
인간의 지성을 찬미하는 강하고 합리적인 건축이 지상에
모습을 드러낸 것이다. 이것이 바로 순수 기하학에 근거를 둔
조형과 수학의 합리적인 구조를 계산하여 이를 바탕으로 하는

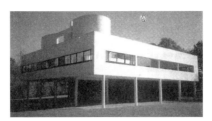

5. 르 코르뷔지에, 사보아 저택(1931)

6. 미스 반데어로에, 콘크리트 구조의 오피스 빌딩 기획안(1922)

7. 미스 반데어로에, 프리드리히 거리의 오피스 빌딩 기획안(1921)

20세기의 모더니즘 건축이다.[5, 6, 7] 비지오네르 건축가들은
앞을 내다본다는 점에서, 모더니즘 건축의 길을 연
아버지와 같은 존재였다.

런던 대화재와 나폴레옹 3세의 파리

•

리스본 대지진 이외에도 사람들을 공포로 몰아넣은 재해는 늘
건축을 전환시켜왔다. 1666년의 런던 대화재 역시 마찬가지다.
그 이전의 런던은 저층 목조 건축으로 뒤덮인 도시였다. 이
대화재로 시가지의 85퍼센트가 소실되었던 런던을 부흥시킨
이가 건축가 크리스토퍼 렌(Sir Christopher Wren)이다. 그는 벽돌을
사용한 런던의 불연화(不燃化)를 주장해, 중세적인 좁은 도로가
뒤얽혀 있던 런던을 벽돌 건축이 늘어서고 광장과 대로가
정비된 현재 모습으로 변환하였다.

　새로운 런던을 규범으로 삼아 만들어진 것이 오늘날 파리다.
나폴레옹 보나파르트의 조카인 나폴레옹 3세는 나폴레옹이
실각한 이후, 나폴레옹 시대가 다시 오는 것을 두려워하는
제1공화정에 의해 1846년부터 1848년까지 런던에 유폐되었다.
그 당시 그의 눈에는 런던이 중세적이고 불결하고 번잡한 파리와
비교도 할 수 없을 정도로 청결하고 합리적인 도시로 보였다.

　이후 귀국해 나폴레옹 시대의 부활을 꿈꾸는 사람들의
지지를 얻어 정권을 잡은 나폴레옹 3세는 유능한 행정관
조르주 외젠 오스만(Baron Georges Eugène Haussmann)을 센(Seine)
현의 지사로 임명해, 1853년부터 1870년까지 불과 17년 만에

파리를 완전히 다른 도시로 탈바꿈시켰다. 중세의 흔적이
남아 있는 좁은 골목이 모두 사라지고 불르바르(boulevard)와
아브뉘(avenue)라는 대로가 거대한 기념비가 세워진 광장과
광장을 연결했다. 또한 대로의 막다른 곳 정면에는 오벨리스크
등의 기념비나 오페라하우스 같은 상징적인 건축물이
세워졌다. 대로변에는 높이와 디자인까지 엄격하게 제한한
중층 건축물들이 늘어섰다. 그 획일적인 거리는 도로 막다른
곳에 존재하는 기념비나 오페라하우스를 돋보이게 했다.
군대가 정렬하듯 일렬로 늘어선 벽 같은 건축물들 너머로
특별한 건축물이 우뚝 솟아 있는 모양이었다. 약하고 불결하고
'작은 건축'이 얼기설기 뒤얽혀 있던 도시는 '강하고
합리적이고 큰 도시'로 변신했다.

　　이렇게 바뀐 도시는 치안에도 유리했다. 과거 복잡하고
좁은 골목에는 몸을 숨길 공간이 많았다. 테러를 당한 적 있는
나폴레옹 3세는 강하고 합리적이며 (그에게) 안전한 도시를
바라던 꿈을 실현한 것이다.

　　강하고 합리적인 도시는 그 후 전 세계 도시계획의 모델이
되었다. 대로와 광장과 불연 건축을 바탕으로 삼은 도시계획은
전 세계로 확산되면서 놀라운 기세로 '약하고 더럽고 작은'
세계를 '강하고 합리적이고 큰' 세계로 탈바꿈했다.

시카고 대화재와 고층 빌딩

•

그 프로세스에 더욱 속도를 가한 재해는 1871년 10월 8일 저녁에 발생해 800헥타르가 불에 타고 10만 명이 집을 잃었다고 알려진 시카고 대화재다.[8]

재해는 언제 어디서 발생했느냐가 결정적인 의미를 지닌다. 5년에 걸친 남북 전쟁이 마침내 막을 내리고 새로운 미국이 도래하려는 시기에 북부의 중심 도시인 시카고에 800헥타르의 공터가 생겨났다. 시카고 시는 목조 주택을 금지하고 벽돌과 돌, 철골을 장려했기 때문에 불연성을 갖춘 '강하고 합리적이며 큰 건축물'이 놀라운 기세로 건설되었다. 1853년 나폴레옹 3세의 파리와 1871년 시카고의 도시계획은 결정적인 차이가 있다. 유럽의 역사적 도시인 파리는 고도 제한이 엄격했고,[9] 서부 개척의 거점인 시카고는 고도 제한이 존재하지 않았다는 점이다. 건축 기술이 허락한다면 무한대로 높은 탑도 건설할 수 있었다. 더구나 대화재 직전에 엘리베이터가 발명되면서 사람들은 걷지 않고도 무한대의 높이에 도달할 수 있는 수단을 갖게 되었다. 1856년 뉴욕에 세계 최초로 엘리베이터가 딸린 빌딩인 호그워트빌딩(Haughwout Building)[10]이 건설되었다.

몇 가지 조건이 중첩되면서 이전에는 볼 수 없던(또는 세계

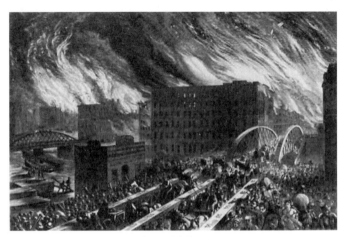

8. 시카고 대화재(1871)

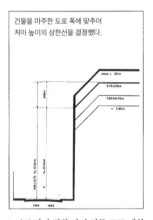

건물을 마주한 도로 폭에 맞추어
처마 높이의 상한선을 결정했다.

9. 오스만이 정한 파리 건물 고도 제한

10. 뉴욕의 호그위트빌딩(1856)

11. 시카고파를 대표하는 릴라이언스빌딩(Reliance Building, 1889)

최초의) 빌딩 긴실 붐이 시카고에 일었나. 철골 기술은 고층 빌딩의 수요에 자극을 받으며 급속히 발달해 시카고는 목조 저층 도시에서 단번에 중·고층의 불연 도시로 변신했다.[11] '강하고 합리적이고 큰 건축'의 시대가 도래한 것이다.

시카고파와 큰 건축

•

이 시기 시카고에 건설된 기능성을 중시한 중·고층 건축을
시카고파라고 한다. 시카고파는 그 뒤 20세기 모더니즘 건축을
주도했다. 뉴욕에도 시카고에서 개발된 이 '고층 빌딩'이라는
새로운 건축 유형의 영향을 받아 1910년대 이후 고층 빌딩 붐이
일었고, 그 연장선상에서 크라이슬러빌딩(Chrysler Building, 1930),
엠파이어스테이트빌딩(Empire State Building, 1931)으로 대표되는
1920-1930년대의 초고층 시대를 맞이했다.

당시 뉴욕은 시카고와 마찬가지로 빌딩의 높이를 제한하는
법규가 갖춰져 있지 않았다. 대지 면적의 4분의 1이라는
바닥 면적만 지키면 위로는 얼마든지 올릴 수 있었다.
실제로는 높게 만들수록 그에 필요한 엘리베이터 수가
증가해 사무실로 이용할 수 있는 면적이 줄어들기 때문에
경제적 효율성이나 기술적 한계로 초고층 건축의 높이는
일정한 제약을 받아 무한대로 높일 수 없었다. 1972년
세계무역센터 노스타워(North Tower, 높이 411미터)가 준공될
때까지 엠파이어스테이트빌딩(완공 당시 높이 381미터)이
40년 동안 세계 최고의 빌딩이었던 것도 그 때문이다.

사람들은 끊임없이 큰 건축을 동경했다. 1929년 대공황으로

12. 뉴욕의 시그램빌딩(1958)
13. 대만의 101빌딩(높이 508미터, 2004)
14. 두바이의 부르즈칼리파타워(높이 828미터, 2010)

초고층 붐은 일단 수습되었지만, 그 뒤에도 전 세계는 '강하고
합리적이고 큰 건축'을 지향했다. 20세기 중반의 뉴욕,
1980년대 이른바 버블 경제 시기의 도쿄, 1990년대 이후의
베이징과 상하이, 그리고 석유로 인해 경제적으로 윤택해진
중동. 그 시기 경제 활동의 중심지에는 마치 약속이나 한 듯
거대한 건물이 세워졌다. 외관은 당시 유행에 따라 미묘한
변화가 있지만[12, 13, 14] 그 안에 깃들어 있는 정신은 동일했다.

리스본에서 신을 잃은 이후, 인간은 일관적으로 강하고

합리적이고 큰 건축을 지향하며 달려왔다. 거대한 재해를 만날 때마다 이런 경향은 더욱 두드러졌다. 건축물의 크기와 안전성이 반드시 일치하는 것은 아닌데도, 강하고 합리적이고 큰 것을 지향하는 마음은 변함이 없었다. 오히려 가속되었다.

간토 대지진과 도쿄의 변모

•

일본 역시 리스본 이후 강하고 큰 건축을 지향하는 물결에 휩쓸렸다. 간토(關東) 대지진 이전의 도쿄는 목조로 이루어진 단층이나 2층 건물이 늘어선 저층 도시였다.[15] 목조 건축은 콘크리트나 철골건축에 비해 강하지도 않고 합리적이지도 않았다. 물론 크기도 작았다. 목조 건축은 모든 의미에서

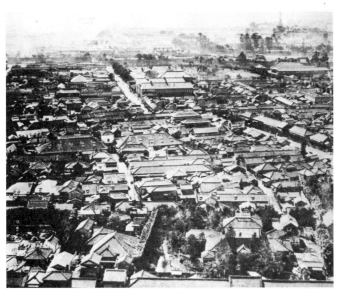

15. 간토 대지진 이전의 작은 도쿄(1888년경)

목재라는 자연 소재의 제약을 받았다. 길이 3미터 또는
지름 10센티미터 넘는 자재를 구하기도 어려웠다. 자연이라는
절대 조건이 족쇄 역할을 한 것이다.

그러나 그런 제약 덕분에 목조 건축은 인간적인 규모를
유지할 수 있었다. 3미터마다 기둥이 서고 자동으로 높이도
2층 이하로 억제되었다. 인공적인 법규에 의해서가 아니라
자연이라는 절대 조건 때문에 '작은 건축'밖에 지을 수 없었다.

자연은 건축을 작게 만들고, 인간의 지능은 건축을
크게 만들려고 한다. 그 자연이라는 제약이 도쿄를 세계에서
보기 드문 아름다운 도시로 만들었다. 도쿄는 다른 곳과
비교할 수 없을 정도로 고밀도 도시이지만, 나무를 사용한
건축물 덕분에 아름답고 따뜻하고 온화함을 유지했다.
나무라는 소재의 제약이 도시의 아름다운 생활을
지탱해준 것이다.

그러나 간토 대지진으로 10만 명이 목숨을 잃었다.
주요 사망 원인은 소사(燒死)였다. 런던, 시카고 대화재와
마찬가지로 목조 도시인 도쿄에서도 10만 명의 사망자를 냈다.
그러자 즉시 건축기준법이 개정되었다. 강하고 합리적이고
큰 건축이 늘어서는 도시로 바뀐 것이다. 나무를 대신해
콘크리트와 철골이라는 일본인에게 익숙지 않은 소재들이

도입되었고 도쿄의 인간적인 규모의 건축물은 사라졌다.
'작은' 건축물들이 사라지면서 도쿄는 급속히 추하게 변해갔다.
콘크리트나 철골이라는 유럽이나 미국발 재료를 받아들여
유럽과 미국을 복사한 건축물이 가득한 추하고 '큰' 도시로
전락한 것이다.

3·11 동일본 대지진과 작은 건축

•

그런 거대한 흐름 끝에 2011년 3월 11일, 미증유의 대재해가
일어났다. 참으로 비극적인 일이었다. 그러나 이 대재해는
리스본 이후 지속적으로 이어져 온 대재해와는 성격이 달랐다.

　한마디로, 건축을 아무리 '강하고 합리적이고 큰' 것으로
만들어도 이런 대재해에는 대항할 수 없다는 사실을
깨달은 것이다. 우리가 경험한 쓰나미의 위력은 그 정도로
압도적이었다. 그 바다 옆에 초고층 맨션이 들어선다는
생각을 하면 등줄기가 서늘해진다. 콘크리트로 아무리 '강하고
합리적이고 큰' 건축물을 만들어낸다고 해도 자연이라는
거대한 힘과 분노 앞에서는 나약할 뿐이라는 사실을 깨달았다.

　쓰나미에 이은 원전 사고는 '강하고 합리적이고 큰' 건축이
얼마나 무력한 존재인지 다시 한번 확인시켜주었다.
콘크리트와 철골로 아무리 강하고 합리적인 건축물을 만들어도
방사능 앞에서는 무력할 수밖에 없었다. 우리는 '강하고
합리적이고 큰' 것을 추구한 결과, 원자력 발전에 의지하게 된
것이다. 원자력이라는 '거대한 화력'의 도움 없이는 리스본 이후
가속화되고 있는 흐름을 지속할 수 없었기 때문이기도 하다.

　그러나 그런 흐름이 만들어낸 결과물들은 우리가 눈으로

확인했듯 나약하기만 했다. 3·11은 우리에게 그런 사실을 가르쳐주었다. 인간이 만드는 그 어떤 강인함, 합리성, 거대함도 자연의 힘 앞에서는 무력할 뿐이다. 강인함, 합리성, 거대함을 추구하는 프로세스 자체가 내부에서 파탄을 맞이한 것이다.

이제는 원점에서 다시 생각해보아야 한다. 나는 강하고 합리적이었어야 할 건축물들이 쓰나미에 맥없이 휩쓸려 사라지는 모습을 넋을 잃고 바라보면서 하나의 사상이 막을 내리고 새로운 사상이 시작되는 거대한 변화를 느꼈다.

징조

•

이런 날이 찾아오리라는 것을 오래전부터 예감하고 있었다.
사람들은 이미 오래전부터 '강하고 합리적이고 큰 건축'에는
더 이상 매력이 없다고 생각하고 있었다. 그렇기 때문에
상자 같은 건축물은 인기를 잃어갔고, 초고층 건물은 시대에
뒤떨어진 부자들의 자기과시라고 조소했다. 지진과 쓰나미가
찾아오기 훨씬 전부터 동물이 재해를 예감하듯, 인간 역시
새로운 시대의 도래를 예감하고 있었던 것이다.

　내가 '작은 건축'에 흥미를 가진 것 역시 그런 '예감'의
하나였는지 모른다. 나는 '강하고 합리적이고 큰 건축'을
콘크리트나 철골을 사용해 만드는 데 반감을 느끼고 '작은
건축'에 흥미를 갖게 되었다. 주변의 재료를 사용해 내 손으로
직접 만드는 '작은 건축'이 훨씬 재미있을 것이라고 생각했다.

　'작은 건축'은 자립하고 자활하며 신이 부여한 인프라에
의존하지 말아야 한다. 생물이 직접 자신의 둥지를 만들어
그곳에 전기, 가스, 수도 등을 끌어들일 필요가 없듯이 '작은
건축'은 자립해야 한다. 인프라에 의지한다고 해도 특별히
나아질 것은 없다. 유감스럽게도 이 예감은 완전히 적중했다.

　'강하고 합리적이고 큰' 것을 추구하는 과정에서 인프라가

정비되고 비대해졌다. 인공적 기술을 중첩시키는 방식때문에
인프라 네트워크는 더욱 확대되어 전 국토를 뒤덮었다.
그러나 인공적인 네트워크는 나약하기만 했다. 힘이 전혀
없었다. 인공적인 것을 잇달아 중첩시켜가는 프로세스는 결국
사상누각이라는 사실이 드러났다. 사람들의 관심은 인프라라는
건축물에 의존하지 않고 직접 자연을 상대하고 자연 에너지에
의존하는 자립적인 '작은 건축' 쪽으로 옮겨갔다.

　20세기가 끝날 무렵부터 거듭 재해가 발생했다.
인도네시아의 쓰나미, 미국의 허리케인 그리고 이탈리아와
중국, 아이티에서도 대지진이 일어났다. 재해가 비교적 적은
20세기는 특수한 시대이며 지각이 다시 움직이기 시작했다고
지적하는 지진학자도 있다. 그런 대재해에 대응할 수 있는
피난 주택을 디자인해달라는 의뢰가 들어와 피난 주택을
주제로 전람회를 몇 번 가졌다. 여기에서 소개하는 '작은 건축'
몇 가지는 그 전람회에 출품했던 작품들이다.

　사실 자연의 두려움을 잊지 말라는 경고와 큰 것일수록
위험하고 나약하다는 경고는 끊임없이 되풀이되어왔다.
컴퓨터 세계에서는 1970년에 이미 '작은 컴퓨터'가 거대한
시스템을 대신했다. 그에 비하면 건축이나 도시계획의
움직임은 너무 늦은 셈이다.

지금 세계는 큰 것에서 작은 것으로 흘러가고 있다. 인간이라는 생물이 자신의 손을 사용해 세상과 대치하려 하고 있다. 큰 시스템(예를 들면 원자력발전소)을 아무런 반성 없이 받아들이기만 했던 수동적인 존재에서, 직접 둥지를 짓고 에너지를 얻는 능동적인 존재로 변신하고 있다. 그런 변화에 도움을 주고자 여기에서 소개하는 '작은 건축'이 탄생했다.

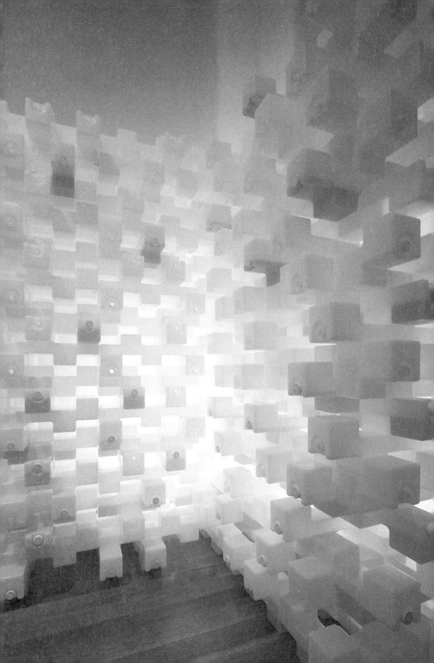

쌍
기

작은 단위

큰 시스템에 대한 의심

•

이 책의 목적을 한마디로 말하면, 자신이라는 나약하고
작은 존재를 세상이라는 엄청나게 거대한 존재에 자연스럽게
연결하는 방법을 찾아내는 것이다. 본래는 모든 과학적인
기술이 세상과 개인을 연결하기 위해 시작되었을 것이다.
리스본 대지진 이후 근대 과학 기술은 그 목표를 달성하기
위해 '큰 시스템'을 만들어내려고 했다. 리스본 대지진을 통해
스스로 나약함을 깨달은 인간은 '강하고 합리적이고 큰' 것에
의존하려고 했다. 몇 층이나 되는 '히에라르키(Hierarchie)'를
내장한 거대한 시스템을 구축하고 거기에 의존하려고 했다.
거대함은 증가할 뿐 멈추려 하지 않았다. 정보 세계로
비유한다면 대형 컴퓨터를 토대로 삼은 계층적(hierarchical)
시스템, 공간 세계로 비유한다면 초고층 건축과 거대한 상자
같은 건축으로 대표되는 '큰 건축'을 매개로 삼아 작은 인간과
거대한 세상을 연결하려고 했다. 일단 방향이 거대함을 향해
나아가자 멈출 수 없었다.

　　20세기 초반의 세상은 시스템을 거대화하는 데 혈안이
되어 있었다. 그러나 20세기 후반 이후 '큰 시스템' '큰 건축'이
인간을 전혀 행복하게 만들어주지 않는다는 사실을 조금씩

깨닫기 시작했다. '큰 시스템' '큰 건축'은 인간을 세상과 연결시켜주기는커녕, 오히려 분할하고 절단해 인간을 그 시스템 안에 가두어버린다는 사실을 깨달은 것이다.

정보 세계의 관점에서 볼 때, 1960년대에는 일반적으로 메인프레임(main frame)이라는 고가의 대형 컴퓨터를 여러 명이 공유했다. 그리고 1970년대에 이르러 값싼 개인용 컴퓨터가 등장했다. 1970년 '퍼스널 컴퓨터의 아버지'라고 불리는 앨런 케이(Alan Curtis Kay)는 제록스의 팰로앨토연구소 설립에 참가해 최초의 퍼스널 컴퓨터인 '다이나북(Dynabook)' 개발에 종사했다. 팰로앨토연구소를 견학하고 앨런 케이 등의 활동을 통해 힌트를 얻은 스티브 잡스는 1976년 차고에서 애플 1을 제조한 뒤, 이듬해부터 판매하기 시작해 큰 성공을 거두었다. 컴퓨터를 '큰 기계'에서 '작은 기계'로 완전히 전환한 것이다.

작은 단위

•

공간에서 '작은 기계＝작은 건축'은 세상과 인간을 어떤 형태로
연결해줄까.

우선 작다는 것이 무엇인지부터 생각해보자. '큰 건축'을
단순히 축소한다고 해서 '작은 건축'이 되는 것은 아니다.
100미터 높이의 콘크리트로 이루어진 초고층 건축을 10미터로
축소한다고 해서 '작은 건축'이라고 부를 수 없다. '작은 건축'은
다양한 의미에서 우리에게 가깝고 손대기 쉽고 편안한
존재여야 한다. 그런 작고 착하고 귀여운 대상을 찾을 때
먼저 생각해야 하는 것은 개인이 혼자서 다룰 수 있는
'작은 단위'를 발견하는 것이다. '작은 건축'은 '작은 단위'를
가리킨다. 전체 크기가 작은 것이 아니라 단위의 크기가
작은 것이다. 단위가 지나치게 크거나 지나치게 무거우면
작은 인간인 우리는 그것을 다룰 수가 없다.

피라미드의 건축 소재로 사용된 거대한 돌이 눈앞에 놓여
있다고 해도 아무런 도움이 되지 않는다. 사방 1미터의 돌은
단위로서 너무 크다. 그 돌을 사용해 세상과 개인을 연결할 수는
없다. 하지만 너무 작아도 다루기 어렵다. 레고 블록은 작은
장난감을 만드는 데에는 적당하지만 그것을 이용해 인간이

생활할 수 있는 건축물을 만드는 것은 쉬운 일이 아니다. 인간의 신체 크기와 비교했을 때, 레고는 단위로서 너무 작다. 크기는 상대적이다. 따라서 적당한 단위를 찾아야 한다.

중화요리의 크기 조절

•

인간의 신체에 적당한 크기는 어떻게 될까. 그 문제를 생각할
때 요리라는 기술이 참고가 된다. 언뜻 건축과 관계없는 것처럼
보이지만, 요리에서도 재료를 어떤 크기로 자르는가 하는 것이
중요한 문제이기 때문이다. 한 조각의 고기는 개인과 세상,
신체와 세상을 연결하는 매개체다. 너무 큰 고깃덩이는 그대로
입에 넣을 수 없고 너무 작게 잘라도 신체는 그것을 기분 좋게
느끼지 않는다. 맛이 없기 때문이다.

식재료의 크기 문제에 가장 민감한 것은 중화요리다.
중화요리에서는 재료의 종류와 상관없이 하나의 요리에
들이가는 모든 재료를 동일한 크기로 사른다는 원직이 있다.
고추잡채라는 음식을 예로 들면, 쇠고기, 피망, 죽순 등의
주재료를 모두 가늘고 길게 자른다. 또 닭고기캐슈넛이라는
음식은 캐슈넛 한 개가 기준 크기로 되어 있어, 그 크기에
맞추어 닭고기와 야채의 크기가 결정된다.

이런 크기 조절을 건축 전문용어로 말하면 재료 치수의
모듈화, 규격화에 따라 어떤 식재료건 맛이 똑같이 배어들고
같은 강도로 씹히며 식도와 위장으로 부드럽게 흘러들어갈
수 있다. 아무것도 보이지 않는 입속에서 식재료마다 다른

방식으로 이를 사용하고 혀를 사용하는 것은 쉽지 않은 일이다.
중국인은 식재료의 크기를 일정하게 갖추어 신체와 세상을
부드럽게 연결하는 방법을 오랜 시간에 걸쳐 발견해냈다.
그런 발견에 따라 중화요리는 세계 최고의 요리가 되었다.
이 모듈 시스템만 준수하면 달인이 아니더라도 어느 정도
맛을 낼 수 있다. 신체가 받아들이기 쉬운, 일정 수준의 요리를
간단히 만들 수 있다. 그런 의미에서 중화요리는 열린 요리이고
민주적인 요리이며 '작은 요리'이다.

벽돌이라는 단위

•

건축사에서도 중심적인 주제는 그런 적절한 단위 크기를
찾는 것이었다. 특히 수작업이 중심을 이루고 기계를
이용하는 일이 적었던 19세기 이전의 건축 공사에서는
인간의 신체가 다루기 쉬운 크기의 것을 찾는게 가장
절실한 일이었다.

　너무 크지도 않고 너무 작지도 않은 크기를 추구한 결과
벽돌이라는, 혼자 한 손으로 다룰 수 있는 보편성 높은 건축
자재가 보급되었다.[1] 벽돌은 19세기 이전 서유럽 건축이라는
시스템을 근본적으로 지탱하는 운영체제(operating system)였다.
20세기에 콘크리트와 절골이라는 강력한 운영체제가
등장하기까지 벽돌의 인기는 절대적이었고, 중국에서도 수많은
벽돌 건축물이 제작되었다. (일본은 1850년 사가번佐賀藩 반사로反射爐
이후) 벽돌은 동서양을 초월한, 열린 운영체제였다.

　벽돌이 다루기 쉬운 크기와 무게인 것은 분명하지만
무게를 자유롭게 바꿀 수 있는 소재는 아니다. 그렇다면
자유롭게 무게를 바꿀 수 있는 벽돌을 만들 수는 없을까.
어느 날 도로공사 현장에서 사용되는 폴리에틸렌 탱크를
보고 있는데 한 가지 생각이 떠올랐다. 이 폴리에틸렌 탱크에

길이
폭
60
210
100

1. 벽돌의 기준 크기(밀리미터)

2. 도로공사용 폴리에틸렌 탱크

물을 넣어 무게를 조정하는 것이다.[2] 그야말로 '무게를 바꿀 수 있는 벽돌'이었다. 물을 뺀 가벼운 상태로 운반해서 설치한 뒤 물을 채우면 바람에도 날리지 않는 바리케이드가 완성된다. 그리고 사용한 뒤에는 물을 빼버리면 된다. 물을 자유롭게 채우고 뺄 수 있다는 것이 폴리에틸렌 탱크의 장점이다.

순간 공사용 폴리에틸렌 탱크와 같은 원리를 이용해 '물 벽돌(water block)'로 건축물을 지어보자는 생각이 떠올랐다. 우선 속이 빈 벽돌로 벽을 완성하고 물을 채워 무겁게 한 뒤 벽의 위쪽으로 갈수록 물의 양을 줄여 가볍게 하면 안정감을 주는 합리적이고 편한 구조 시스템이 될 수 있다.

물 벽돌

단위를 연결하는 방법

●

처음 시도한 것은 레고 블록의 형태를 그대로 확대한 레고식
폴리에틸렌 탱크다. 폴리에틸렌 탱크이기 때문에 뚜껑을
만들면 물을 간단히 넣고 뺄 수 있다. 문제는 블록끼리의
'연결 방법'이다. 단위가 되는 블록을 어떤 식으로
결합시키느냐가 이런 '쌓기' 타입의 '작은 건축'에서 가장
어려운 문제다.

　진짜 벽돌의 경우에는 벽돌과 벽돌 사이에 시멘트와 모래를
섞어서 비빈 '모르타르(Mortar)'라는 접착제를 채워 넣으면
모르타르가 굳으면서 벽돌과 벽돌을 연결해준다. 돌이나
벽돌은 예전부터 이 모르타르를 사용해 고정해왔다. 이 방식을
이용하면 확실히 고정되기는 하지만 재사용하기가 어렵다는
커다란 결점이 있다. 생활하다보면 누구나 벽의 위치를 바꾸고
싶을 때가 있다. 하지만 벽돌 벽은 부수고 위치를 바꾸고 싶어도
쉽게 바꿀 수가 없다.

　콘크리트 벽은 재사용이 불가능하다. 세상에는 '복원이
불가능한 것'을 '강한 것'이라고 생각해 콘크리트로 만들어진
둥지에 의존하는 사람들도 있다. 하지만 나는 반대로
'복원이 불가능하다'는 강박적 시간 감각을 견딜 수 없어서

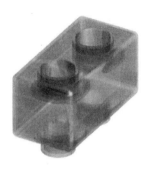

3. 물 벽돌의 단위. 물이 들어간 폴리에틸렌 탱크제의 레고 블록

좀 더 편하게 만들고 부술 수 있는 '작은 건축'을 찾고 있는
것이니, 모르타르로 벽돌을 고정시키면 안 된다. 벽돌이
아무리 맨손으로 다루기 쉬운 '작은' 크기라고 해도 모르타르로
연결되기 때문에 '작은 건축'이라고 부를 수 없는 것이다.

　　그래서 생각한 것이 레고식 연결 방법이다. 하나하나의
블록에 요부(凹部. 파인 부분)와 철부(凸部. 튀어나온 부분)를 만들어
서로 끼워 맞추면 두 개의 블록이 접합해 단단하게 고정된다.[3]
이 요령을 이용해 쌓으면 간단히 벽을 만들 수 있다. 부수고
싶을 때는 요부와 철부를 분리시키면 원래 하나하나의
블록으로 되돌릴 수 있다. 이런 식으로 복원이 가능하고
편리한 연결 방법이 '작은 건축'에는 어울린다.

복원 가능한 시스템

•

일본 전통 건축의 기본 역시 '복원이 가능한' 연결 방식이었다.
일본에서는 못이나 접착제를 사용하지 않고 기둥이나 대들보
등의 자재와 자재를 조합하는 연결 방식이 매우 발달했다.
요부와 철부를 연결시키는 방식을 인롱(印籠. 도장이나 약 따위를
넣어 허리에 차는 작은 합)이라고 부른다.[4] 에도 시대 초기
미토번(水戸藩)의 번주인 도쿠가와 미쓰쿠니(德川光圀)가
미토고몬(水戸黄門)이라는 별칭으로 일본 각지의 실태를
살펴보기 위해 유랑을 다닐 때 가지고 다녔던 인롱[5]이
그 어원이다. 장지문이나 미닫이문 등 움직일 수 있는 칸막이도
'복원이 가능한' 건축을 위한 구소이나.

그뿐 아니라 기둥의 위치도 자유롭게 변경할 수 있었다.
가느다란 기둥을 몇 개 세워 그 기둥들로 건물을 지탱하는
구조 방식을 썼기 때문에 기둥의 위치도 변경할 수 있었던
것이다. 일본의 주택에는 계절마다 장식이나 가구의 배치를
달리해서 분위기를 바꾸는 '모요가에(模様替, renovation)'가
끊임없이 이루어졌는데, '모요가에'는 벽의 비닐 벽지를
갈아 붙이는 수준에 머무르지 않고 기둥도 움직인다는
대담한 변경도 있었다. '강함과 합리성'을 지향한 서양

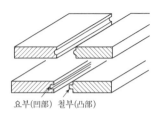

요부(凹部) 철부(凸部)

4. 인롱 연결 방식

5. 미토고몬의 인롱

근대 건축의 구조 방식은 명함도 내밀지 못할 정도로 매우
유연한 방식이 일본에는 존재했다. 돌, 벽돌, 콘크리트 등을
사용한 '강한' 기둥은 움직일 수 없다. '약한' 기둥을 여러 개
세워 '함께' 지탱하는 구조 방식을 이용했기 때문에 생활의
변화에 따라 기둥을 자유롭게 움직일 수 있었다. 그것을
가능하게 한 것이 '복원 가능한' 인롱 연결 방법이었다.

　기둥까지 이동할 수 있다는 일본의 전통 목조 방식은
미래 지향적인 전위적인 건축 방식이라고 할 수 있다. 20세기
초에 돌이나 벽돌로 만든 무겁고 '복원이 불가능한' 건축을
부정한 모더니즘 역시 융통성을 주제로 내걸었다. 그 움직임의
선두주자인 미스 반데어로에(Mies van der Rohe)는 가느다란
철골기둥을 세우고 칸막이 위치를 자유롭게 변경할 수 있는
공간을 '유니버설 스페이스(Universal space)'라고 불렀다.[6]

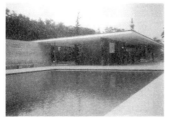

6. 유니버설 스페이스의 대표라 할 수 있는 바르셀로나파빌리온(1929)

유니버설 스페이스는 20세기 사무용 빌딩의 모델이 되어
전 세계로 보급되었다. 그러나 미스 반데어로에 방식의
유니버설 스페이스도 기둥의 위치를 움직일 생각은 하지
않았다. 기둥이라는 기준이 있고 칸막이를 자유롭게
움직인다는 그의 유니버설 스페이스는 아직 서구적이고
데카르트적이었다. 그러나 일본에서는 기둥마저 움직인다. 기준
따위는 어디에도 없다. 기준이 되는 좌표축이 정해져 있고, 그런
뒤에 자유가 있다는 서구적인 '자유'를 초월한, 보다 애매하고
정체를 알 수 없는 '자유'가 일본의 전통 건축에 존재했다.

덴탈 쇼

•

일본식 융통성의 현대판을 지향한 '물 벽돌'은 파시피코
요코하마(Pacifico Yokohama) 견본시회장(見本市會場)에서 개최된
'덴탈 쇼(Dental Show)'라는 치과 의료 관련 작은 이벤트에서
탄생했다. 별로 안정되지 않은 장소에서 첫 물 벽돌이
빛을 본 것이다.

　내 경험으로 볼 때, '작은 건축'이 탄생하는 장소는 크게
세 가지가 있는데 그중 하나가 미술관이다. 전람회에 초대받아
만드는 상품이 '작은 건축'이다. 이곳에서 탄생한 '작은 건축'은
가장 순수하고 가장 예술적이다. 두 번째는 대학에서
연구 활동의 일부로 연구비를 이용해 학생들과 함께 만드는
'작은 건축'이다. 미술관만큼의 진정성은 떨어지고
미술관에서만큼 많은 사람의 눈길을 모으지는 못하지만
'작은 건축'에는 일종의 보증이 되는 공식적인 장소이다.

　세 번째는 거리다. 미술관이나 대학 이외에도 '작은 건축'이
들어설 기회는 얼마든지 있다. 사실 이곳이 가장 재미있고
가능성이 있지만 대부분의 건축 설계자들은 그것을 깨닫지
못한다. 뻔히 보고 있으면서도 제작 기회를 놓치고
지루한 '큰 건축'을 만들면서 시공주체나 사회에 불만을

늘어놓으며 '큰 건축'과 함께 시시한 인생을 마감한다.

2004년 10월, 파시피코 요코하마에서 개최되는 디지털 쇼에 GC라는 회사를 위한 작은 부스를 설계해달라는 요청을 받았다. 모든 이야기는 거기에서 시작되었다. 금방 철거될 예정이고, 관람하러 오는 사람도 업계와 관련된 사람들로 한정되어 있는 부스를 설계하는 일은 건축가에게 별로 매력적이지 않다. 그런데도 수락한 이유는, 요코하마 이후에 나고야와 오사카에서도 같은 부스를 사용하고 싶다는 말이 묘하게 흥미를 끌었기 때문이다.

기다리기만 하면 아무 일도 일어나지 않는다

•

내가 줄곧 가슴에 담아두고 있던 '복원 가능한 작은 건축'을
이동할 수 있는 이 부스를 이용해 실현할 수 있을지도 모른다는
생각이 들었다. 디지털 쇼가 열리려면 석 달 정도 남아 있었다.
설계 비용은 기대하지 않았다. 하지만 석 달이라는
충분한 시간이 있었다. 요코하마, 나고야, 오사카 세 곳에서
디지털 쇼를 벌인다고 하니, 예산은 충분할 것 같았다.
이런 기회는 쉽게 찾아오지 않는다. 미술관이나 대학이 아닌
거리이기 때문에 현실성이 있었다. 갑자기 눈앞이 크게
밝아지는 느낌이 들었다.

　　건축가 입장에서 볼 때, 일은 주어지는 것이 아니라
만드는 것이다. 기다리고만 있으면 붉은 주단은 결코 눈앞에
깔리지 않는다. 미술관 출품 의뢰를 기다리고 있어도 어디선가
연구비를 지원해주기를 기다리고 있어도 그런 일은 절대로
일어나지 않는다. 앞으로는 더욱 기다리고만 있으면 아무 일도
일어나지 않는, 적극적이어야 하는 시대로 접어들고 있다.

　　하지만 거리에는 다양한 기회가 굴러다니고 있다.
'큰 건축'을 세울 기회는 없어도 '작은 건축'을 만들 수 있는
기회는 얼마든지 있다. 그런 기회를 볼 수 있는 사람과

보지 못하는 사람이 존재할 뿐이다. 자존심이나 이해득실을
버리고 그런 기회에 몸을 던지는 소수와 그렇지 않고
기다리기만 하는 다수의 사람이 있을 뿐이다.

초대 물 벽돌

•

우리 팀은 디지털 쇼까지 남은 석 달 동안 디자인에서부터
시험 제작, 본격적인 제작까지 모든 것을 끝내야 했다.
우선 폴리에틸렌 탱크의 크기와 형태부터 정해야 했다.

'작은 건축'의 단위로 30센티미터가 하나의 기준이 되었다.
흙을 구워서 만드는 진짜 벽돌은 사람이 다룰 수 있는 무게에
한계가 있다는 조건 때문에 크기가 한정되어 있다. 그러나
무게를 걱정하지 않아도 되는 속이 빈 폴리에틸렌 탱크라면
30센티미터 전후가 가장 다루기 쉽다. 영감(inspiration)의
바탕이 된 도로공사용 폴리에틸렌 탱크는 50-60센티미터가
기본적이지만 디지털 쇼의 작은 전시물에도 유연하게
대응할 수 있는 크기는 30센티미터 전후이다. 건축에서는
토목 공사의 규모와 다른 섬세함이 필요하다.

30센티미터 전후의 폴리에틸렌 탱크를 만들려면 어떤
기술이 어울릴까. 즉시 머릿속에 페트병이 떠올랐다.
플라스틱을 이용해 값싼 탱크를 대량으로 만들려면 페트병이
가장 적합했다. 그러나 조사해보니 페트병의 기본적인 기술인
사출성형은 처음 거푸집을 만드는 제작비가 엄청나게 들어가기
때문에 이번에 필요한 수백 개를 만들기에는 경제적으로

손실이 크다는 사실을 알게 되었다.

유일한 가능성은 값싼 알루미늄제 거푸집을 만들고 거기에
폴리에틸렌 수지를 주입해 회전하면서 냉각시키는 회전성형
방법이었다. 내가 좋아하는, 의자이면서 의자를 부정한 듯한
부드러운 형태를 갖추고 있는 판톤 체어(Panton Chair. 덴마크의
디자이너 베르너 판톤Verner Panton이 1959년에 만든 세계 최초 일체형
의자)[7]도 이 방법을 이용해 만든 것이다. 이 방식은 수지가
거푸집 안쪽에 얇고 균일하게 돌아갈 수 있도록 회전하면서
냉각시키기 때문에 하나하나 제조하는 데에는 시간과 품이
많이 들어가지만 수백 개의 적은 수량에는 가장 효율적이다.

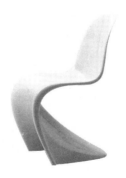

7. 판톤 체어(베르너 판톤, 1959)

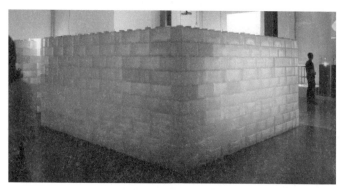

8. 덴탈 쇼의 초대 물 벽돌(2004)

형태의 기본은 레고 블록의 확대판이다. 앞에서 설명했듯이
일본의 전통 건축 용어로 표현하면 인롱 조인트이다. 요부와
철부를 결합시켜 쌓아 올리면 된다. 철부에 나사를 만들어
그것을 뚜껑으로 삼으면 물 주입과 배출도 간단히 할 수 있다.

이렇게 해서 초대 물 벽돌은 덴탈 쇼에 무사히 진열되었다.
하루 만에 멋지게 조립하고 물을 주입해 안정성을 확보했다.[8]

이 초대 물 벽돌은 그 후에도 다양한 장소에서 활약했다.
밀라노에서는 매년 봄에 밀라노 살로네(Milano Salone)라는
인테리어 관련 이벤트가 개최되는데, 전 세계 디자이너와
건축가들이 밀려온다. 2007년 살로네에서 니나가와
미카(蜷川實花) 씨가 감독한 영화 〈사쿠란(さくらん)〉을 상영하는

9. 물 벽돌에 직접 투영한 영상(2007)

가설 부스를 만들기 위해 물 벽돌을 쌓았다. 스크린을 매달지 않고 블록에 직접 투영한 것이다.[9] 오이란(おいらん)의 의상과 벚꽃의 붉은색을 기본으로 삼는 색정적인 색조와 사람이 지나갈 때마다 희미하게 수면이 흔들리는 물 벽돌의 자연스러운 물질감이 묘하게 잘 어울렸다. 물 자체에 영상이 투영되는 듯했다. 〈사쿠란〉의 배경인 에도 시대 유곽 거리 요시와라(吉原)는 이 영상처럼 물이 많고 끊임없이 요동치는 도시였을 것이라는 느낌이 들었다.

민가의 재생

•

밀라노로 출장을 갔던 물 벽돌은 그 후, 고치(高知)의 산간 마을
유스하라(檮原)에도 출장을 갔다. 유스하라는 에도 시대의
무사인 사카모토 료마(坂本龍馬)가 주군을 모시고 있던 성을
빠져나가 낭인(浪人) 생활을 하기로 결정하고 도사(土佐)에서
우와지마(宇和島)를 향해 탈영을 감행한 산길 옆에 있었다.
남쪽인데도 11월부터 눈이 내리는 매우 추운 지역이다.
일본의 산촌답게 유스하라에도 목조로 이루어진 민가가
몇 채 방치되어 있었다. 나는 1990년부터 이 마을의 지역
활성화에 관여하면서 민가를 재활용할 묘안을 강구하고 있었다.
당시에는 게이오기주쿠대학(應慶義塾大學)에서 교편을 잡고
있었기 때문에 게이오기주쿠대학 연구실의 도시 학생들을
이 버려진 민가로 보내 숙식하면서 유스하라 기술자들에게
목공이나 와시(和紙. 일본 고유의 제조방법을 이용해 만든 종이) 기술을
직접 배우게 했다. 컴퓨터만 상대해 실제 건축물이 어떤 식으로
제작되는지 모르는 학생들이 이곳에서 현실적인 대상과
맞서게 하면 뭔가 깨닫는 것이 있을 것이라고 생각했다.
벽이 허물어지고 다다미도 썩어버린 민가를 학생들이 직접
숙박 시설과 작업 공간으로 리노베이션하는 작업이야말로

큰 공부가 될 것이라 여겼다.

　　공간은 사회나 부모가 주는 것이 아니라 자신의 손과 발을
사용해 만들어내는 것이다. 사람은 세상과 싸워야 자신의
공간을 얻을 수 있다. 당연한 사실이지만 '큰 건축' 안에서
'큰 건축'만 디자인하면 가장 중요한 이 사실을 잊어버린다.
건축물을 만드는 거대한 방식에 파묻혀 살다보면 일에 쫓겨
그대로 안주해버린다. 인간이라는 나약한 존재가 세상이라는
거대한 상대와 맞서 싸워 공간을 획득하는 기쁨도, 그 죄의
깊이도 전혀 깨닫지 못하게 되는 것이다. 나는 학생들에게
공간을 둘러싼 싸움의 현실감과 혹독함을 직접 체험하게
하고 싶었다. 모든 것이 컴퓨터 화면 위에서 키보드만으로
만들어지는 미온적인 환상 속에 살고 있는 학생들에게는
그런 현실적인 싸움이 가장 필요하다고 생각한 것이다.
그래서 건설 회사나 설계 사무실에 취직해 '큰 건축'을
만들기 전에 이 산속의 혹독한 자연환경에서 '작은 건축'을
획득하는 그들의 싸움이 시작되었다.

　　물 벽돌이라는 작은 도구를 학생들에게 맡기자 그들은
만들고 부수는 과정을 되풀이하면서 낡은 민가를 자신들을
위한 공간으로 바꾸어갔다. '복원 가능'하기 때문에 마음에
드는 장소를 찾을 때까지 몇 번이든 시도할 수 있었다.

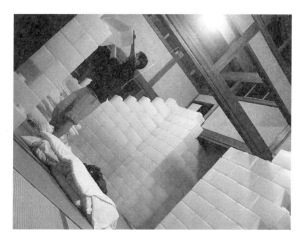

10. 유스하라 폐가 보수
물 벽돌을 쌓고 있는 모습(위)과 작업 중인 민가(아래)

물 벽돌에 담긴 물은 유스하라 주민들의 자랑거리였다.

일본에서 가장 맑은 물이라는 시만토강(四万十川)은 이 마을에서
흘러나가 태평양으로 유입된다. 거칠고 유연하면서 탄력 있는
물 벽돌이 도쿄의 창고에서 나와 고치의 산간 마을로
새로운 여행을 떠난 것이다.[10]

작은 주택 — 워터 브랜치

뉴욕현대미술관에서

•

그다음에 물 벽돌이 새로운 전기를 맞이한 것은 뉴욕현대미술관
(MoMA)이었다. 2008년 전람회에 물 벽돌을 출품해달라는
의뢰가 들어왔다.

뉴욕현대미술관은 근대 건축 역사에서 시대에 맞추어
새롭게 방향을 전환해온 중요한 장소이다. 1929년에 MoMA가
설립될 때까지 예술의 중심지는 파리였다. 인상파건 입체파건
19세기부터 20세기에 걸친 미술의 역사는 파리를 중심으로
움직였다. 한편 제1차 세계대전을 전후해 세계경제의 중심은
유럽에서 미국으로 이동하기 시작했다. 경제와 문화는 깊은
관계가 있다. 새로운 경제적 중심에 어울리는 문화의 거점을
형성하는 것, 문화의 중심이라는 위치를 유럽에서 가져오는
것이 뉴욕현대미술관 설립 목적 가운데 하나였다.

그 목적을 위한 중요한 무기로 건축이 이용되었다. 과거의
건축은 예술 외부에 존재했는데, 건축을 현대미술(modern art)
안의 중요한 분야로 재정의하는 방법을 통해 현대미술에서
미국의 우위성을 확보하려 한 것이다.

1932년 근대 건축 양식 전람회

•

MoMA가 설립된 지 불과 3년 만인 1932년, '근대 건축 양식 (Modern Architecture)'이라는 제목의 대규모 건축전람회가 개최되었다. 근대 건축 역사상 이보다 더 영향력 있는 전람회는 없었다고 알려져 있다. 그것은 건축이라는 분야를 초월한 강력한 영향력이었다. 건축전람회를 개최한 것 자체가 강렬한 메시지였다. 미술관은 회화와 조각을 전시하기 위한 공간이라는 당시의 일반적 상식에 대한 도전이었기 때문이다. 그 전람회에는 건축이 20세기의 현대미술 안에서 중요하고 중심적인 역할을 하겠다는 의미가 깃들어 있었다.

　무슨 이유인지 전시 작품의 중심은 주택이었다. 더구나 작은 주택의 정교한 모형이 진열되었다. 그중에서도 르 코르뷔지에 (Le Corbusier)가 설계한 사보아(Savoie) 저택[11]과 미스 반데어로에가 설계한 바르셀로나 파빌리온[6]이 가장 주목을 받았다. 사보아 저택은 보험회사 로이드에 근무하는 직원들을 위해 건축한 파리의 교외주택이었다. 바르셀로나파빌리온은 바르셀로나만국박람회에 이용된 독일관으로, 20세기를 살고 있는 서민의 새로운 생활방식을 전시하기 위해 만든 모델하우스였다. 양쪽 모두 융통성 없는

11. MoMA 근대 건축 양식 전람회에 전시된 사보아 저택

기존 건축가들이 설계한 대저택과는 거리가 먼 귀엽고
작은 주택이었다.

　19세기 이전 구미의 건축업계에서 건축의 주역은
대궁전이나 오페라하우스로 대표되는 거대한 문화
시설이었고 주택은 보조 역할이었다. 더구나 건축가가
설계를 의뢰받는 주택은 표준 이상 규모의 대저택이었다.
그러나 건축 역사가인 헨리 히치콕(Henry Russell Hitchcock)*과
20세기 건축업계의 최대 해결사라고 할 수 있는 건축가 필립
존슨(Philip Cortelyou Johnson)**이 중심이 되어 선정한 '근대 건축
양식 전람회'에 전시된 작품은 젊은 건축가들에 의한

'작은 건축'이 주를 이루었다. '근대 건축 양식 전람회'였지만 그 실태는 '작은 주택 전람회'였던 것이다.

* 헨리 러셀 히치콕(Henry Russell Hitchcock. 1903-1987). 미국의 건축 역사가, 건축 평론가. 지은 책으로『인터내셔널 스타일』(필립 존슨과 공저) 등이 있다.

** 필립 존슨(Philip Cortelyou Johnson. 1906-2005). 미국의 건축가. 1947년, MoMA에서 〈미스 반데어로에 전람회〉를 개최해 미국에 소개했다.

주택 문제

•

혜안을 가진 두 명의 프로듀서는 시대가 '작은 주택'을 원하게
될 것이고, 20세기는 '작은 주택 시대'가 될 것이라고 간파했다.
제1차 세계대전 이후의 주택난이 '작은 주택 시대'를 맞이하게
한 유일한 원인은 아니다. 20세기에는 사회학자가 '근대
가족'이라고 부르는 '핵가족'이 탄생해, 이후 무서운 기세로
늘어나기 시작했다. 지연이나 혈연을 잃은 사람들이 '작은
주택'에서 인생의 안전을 확보하는 시대의 문이 열리려는
시점에 이 '작은 주택 전람회'가 기획된 것이다.

　뜻밖의 이야기로 들릴지 모르지만, 교외에 집을 건축한다는
행위 자체가 20세기의 발명이었다. 그 이전의 주택은 조상
대대로 물려받은 주택이거나 집세를 지불하고 사는 도시의
임대주택이었다. 직접 토지를 매입해 집을 짓는 일은
부자들에게만 허락된 사치였다.

　그러나 20세기에 미국이 '교외주택'을 발명했다. 폭발하는
인구 문제를 해결하기 위해 미국은 '교외'라는 마법의 장치를
발명했다. "작은 주택을 소유하면 행복해질 수 있다."는 악마의
속삭임에 사람들은 미친 듯이 교외주택을 짓기 시작했다.
녹색 잔디 위에 새하얀 '자신의 성'을 건축하면 인생의 안전,

평생의 행복을 얻을 수 있을 것이라고 착각한 것이다.

　카를 마르크스(Karl Marx)와 함께 『자본론』을 저술한 프리드리히 엥겔스(Friedrich Engels)는 『주택 문제』에서 이 안전과 '행복'이 착각에 지나지 않았다는 사실을 명확하게 지적하고 있다. 엥겔스는 노동자 계급이 주택을 갖도록 하는 정책은 그들을 과거 농노 이하의 지위로 전락시켜 고정화하기 위한 속임수에 지나지 않는다고 지적했다. 노동자가 주택을 소유한다고 해도 그 주택은 자본으로서 돈을 낳는 것이 아니고 노후화해 쓰레기가 되기 때문이다. 결국 그 쓰레기가 될 주택을 위해 엄청난 융자금을 지속적으로 변제해야 하는 노동자는 토지에 얽매여 있던 농노 이상으로 비극적인 존재라는 것이다.

주택융자 발명에서 리먼 쇼크까지

•

그러나 미국 정부는 이 '악마의 속삭임'을 철저하게 이용했다.
교외에 집을 소유하면 평생 행복을 얻을 수 있을 것이라고 믿는
미국의 노동자계급을 위해 '주택융자'라는 제도를 만들었다.
1937년에 연방주택국을 설립하고 주택융자제도를 실행하기
시작했다. '악마의 속삭임'은 엄청난 성공을 거두었다.
사람들은 '작은 주택'을 손에 넣기 위해 필사적으로 일했다.
'작은 주택'은 국내 경기를 확대시키는 데 결정적인 역할을 했다.
주택 공사비뿐 아니라 실내장식이나 가전제품도 필요했다.
'작은 주택'에서 대도시로 출퇴근하려면 자동차가 있어야 했고
기름도 많이 필요했다. '작은 주택'은 에너지 소비가 매우 컸다.
하지만 '작은 주택'을 손에 넣은 사람들은 보잘것없는 '자신의
성'을 소유하는 것으로 만족했고 정치적으로는 보수화되어갔다.
　　미국 정부 입장에서는 그야말로 만세를 부를 만했다.
'주택융자'를 통해 미국은 유럽을 제치고 20세기의 패권을
거머쥐었다고 말할 수도 있다. 제1차 세계대전 이후의
유럽은 '주택융자' 대신 공영주택을 건설해 전후의 주택난을
해결하려고 했다. 노동자는 값싼 집세를 지불하고 질 좋은
임대주택을 손에 넣으면서 힘들게 일할 필요가 없어졌다.

임대주택에서 생활하다보니 실내장식이나 가전제품에 돈을 사용할 의욕도 생기지 않았다. 미국 방식의 '마이 홈'을 토대로 삼은 대량 소비 사회와는 대조적인 조용하고 안정된 사회가 유럽에 탄생한 것이다.

MoMA 근대 건축 양식 전람회는 지난 20세기 미국 방식의 새로운 주택, 새로운 생활방식을 준비하기 위한 전람회였다. 전람회는 대성공을 거두었고, 르 코르뷔지에와 미스 반데어로에는 20세기를 대표하는 건축계의 거장이라는 찬사를 받았다. 20세기 건축의 표준형태는 모두 이 전람회에서 결정된 것이다.

그러나 20세기 말, 엥겔스의 예언은 멋지게 적중했다. '작은 주택'은 자산이 아니라 융자를 통해 매입한 쓰레기에 지나지 않는다는 사실이 드러난 것이다. 20세기 경제 시스템의 파탄을 여실히 드러낸 리먼 쇼크에 저소득층 주택융자인 서브프라임 론이 발단이 된 것은 결코 우연이 아니다. '악마의 속삭임'의 트릭이 붕괴된 것이다. 그렇다면 인간은 어디에 살아야 할까. 어떤 식으로 살아야 좋을까.

하우스 딜리버리 전람회

•

2008년에 MoMA에서 기획된 '하우스 딜리버리(House Delivery)
전람회'는 그런 질문에 대한 답을 찾기 위해 마련한
야심적인 전람회였다. MoMA의 건축 담당 큐레이터가
테런스 라일리(Terence Riley)에서 배리 버그돌(Barry Bergdoll)로
바뀐 뒤 열린 첫 전람회이기도 했다. 새로운 큐레이터 배리는
1932년의 근대 건축 양식 전람회와 같은 인상을 역사에
남길 수 있는 전람회를 지향했다. 1932년의 전람회가 정한
건축 디자인의 방향을 전환시키겠다는 생각이었다.
그것은 디자인의 유행을 바꾸는 데 그치지 않고 21세기의
새로운 생활방식을 제안하는 기획이었다. 배리가 우리
사무실을 방문해 그 기획의 깊이를 설명했을 때,
나는 흥분했다. 그는 1932년의 '작은 주택'을 초월하는
제안을 해왔다. '소비하는 농노를 위한 주택'을 대신할
새로운 주택을 요구하는 것이다.

하우스 딜리버리의 '딜리버리'는 피자 배달과 마찬가지로
'배달'이라는 의미다. 소비욕과 자기과시욕으로 생긴 무겁고
거대해진 주택에 배달할 수 있는 피자 정도의 가벼움을
되찾아주자는 것이다. 이 절묘한 이름에는 인간의 주거 자체를

재조명해보겠다는 사고와 20세기를 초월하고 싶다는 바람이
짙게 배어 있었다.

이런 요구에 해답이 될 수 있는 것은 물 벽돌밖에 없다고
생각했다. 1932년 MoMA에 제시된 '작은 주택'은 개인적으로
구입이 가능한 가격으로 만들기 위해 만든 것이었다.
공업사회의 생산품으로 전락한 주택을 개인이 소비자라는
수동적인 입장에서 돈을 거의 들이지 않고 융자를 통해
매입하는 것이다. 작은 주택을 손에 넣고, 기분 좋아 미소를
짓는 사람들은 실질적으로 공업 사회를 유지하는 데 필요한
근면하고 비참한 소비자였다.

하지만 물 벽돌로 집을 건축하는 개인은 수동적인
소비자가 아니다. 자신의 손으로 직접 블록을 조립하고 집을
완성하는 능동적인 생산자이다. 그렇게 하려면 블록이
작아야 한다. 이사하고 싶으면 집을 해체해 새로운 장소로
옮겨 다시 지으면 된다. 수동적인 소비자를 대신해 능동적인
유목민이 등장하는 것이다.

20세기가 끝나갈 무렵부터 '자신의 성'에 안주하는
무사태평한 소비자를 위협하는 혹독한 사건들이 잇달아
발생했다. 1995년에는 고베(神戸) 대지진이 일어났고
2001년에는 20세기 미국 문명의 상징이라고 할 수 있는

세계무역센터 빌딩이 미국을 증오하는 테러 조직에 의해
파괴되었다. 2005년에는 지구온난화의 산물이라고
할 수 있는 거대한 허리케인으로 뉴올리언스가 괴멸적인
충격을 받았다.

20세기의 교외화 추진에 의한 자연 파괴로 나타난 결과가
지구온난화에 의한 이상기온과 거대한 허리케인이었다.
자연을 무시하고 경시한 빚이 쌓이면서 사람들은 홍수에
휩쓸렸고, 안전하다고 믿었던 '성'을 잃었다. 무서운 화마에
집을 빼앗겼다. 20세기 소비의 주역이었던 중산층이
사라지고 그 대신 불과 몇 퍼센트에 지나지 않는 초부유층과
길거리에서 생활해야 할 정도로 궁지에 몰린 저소득층으로
세상은 양분되었다. 자연재해는 이런 분열에 박차를 가하며
그 비참한 상황을 여실히 드러내 보여주었다.

하우스 딜리버리 전람회에서는 '성'을 잃은 사람들을 위한
'둥지'를 제안한 것이다.

워터 브랜치

•

우리 팀은 혹독한 시대의 '둥지'로서 '워터 브랜치(water branch. 물로 이루어진 나뭇가지)'라는 새로운 단위를 출품했다. 워터 브랜치는 물 벽돌이 발전한 형태다.[12] 물 벽돌에서는 사람의 손으로 쌓을 수 있는 방식을 중시했다. 악마의 속삭임에 속아 주택이라는 쓰레기를 매입한 수동적 소비자를 대신해 주택을 능동적으로 생산하는 것이다. 새로운 워터 브랜치는 철저하게 능동성을 중시했다. 물 벽돌에서는 벽을 쌓을 수밖에 없어 지붕을 얹으려면 다른 자재에 의지해야 했지만, 워터 브랜치는 한 개씩 팔을 뻗어가듯 벽을 바깥쪽으로 확장할 수 있었다. 그런 확장을 되풀이하면 벽이 지붕으로 부드럽게 변화하고[13] 워터 브랜치만을 사용해 지붕이 딸린 완전한 주택을 혼자 완성할 수 있다.

　　기본 단위만을 사용해 어떤 형태도 만들 수 있어야 비로소 그 단위를 '운영체제(OS)'라고 부를 수 있다. 일찍이 세상에서 범용성이 가장 높은 '건축 운영체제'는 벽돌이었다. 벽돌을 진화시킨 것이 물 벽돌이라면, 워터 브랜치는 벽에서 지붕까지를 하나의 단위로 덮을 수 있도록 더욱 진화한 보다 민주적인 '건축 운영체제'이다.

12. 워터 브랜치 단위. 양쪽 끝에 밸브가 있어서 내부로 물을 흘려 넣을 수 있다.

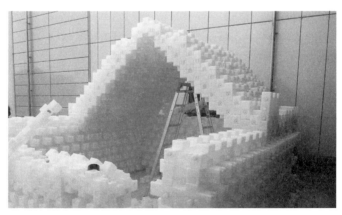

13. 워터 브랜치로 만든 지붕

또 워터 브랜치에는 물 벽돌과는 결정적으로 다른 새로운 기능이 감추어져 있다. 물 벽돌은 물을 넣는 뚜껑이 하나이지만 가늘고 긴 형상을 가진 워터 브랜치는 뚜껑이 두 개 달려 있다. 이 차이는 결정적이다. 좀 과장하면 생물과 무생물의 차이 정도로 큰 의미를 가진다.

뚜껑이 하나인 경우, 물을 넣고 뚜껑을 닫으면 물이 담긴 채 놓아둘 수밖에 없다. 물을 빼고 싶을 때는 다시 뚜껑을 열고 물을 버려야 한다. 그러나 뚜껑이 두 개면 워터 브랜치라는 이름의 폴리에틸렌 탱크가 튜브로 변신한다. 고여 있던 죽은 물이 흐르는 물, 생명의 물로 전환되는 것이다. 고인 물과 흐르는 물의 차이는 엄청나다. 이것이 본질적인 차이다. 그 후 워터 브랜치를 사용해 실험과 시험 작품을 연속해서 만드는 동안, 그 차이가 예상보다 훨씬 크다는 사실을 알게 되었다.

워터 브랜치에 물을 흘려보낸다

•

하우스 딜리버리 전람회에서는 전람회장의 제약 때문에 워터 브랜치에 물을 담을 수는 있어도 흘려보낼 수는 없어서 워터 브랜치의 진정한 위력을 알 수 없었다. 그러나 2년 뒤 그 진가를 발휘할 기회가 찾아왔다. 2009년 10월 도쿄 노기자카(乃木坂)의 '갤러리 마(TOTO에서 운영하는, 건축과 디자인 전문 갤러리)'에서 개최된 나의 개인전⟨Studies in Organic⟩을 위해 워터 브랜치를 사용해 사람이 실제로 생활할 수 있는 집을 제작한 것이다.[14]

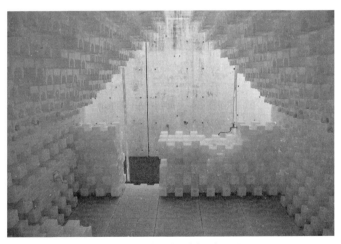

14. 워터 브랜치로 만든 실험주택(2009)

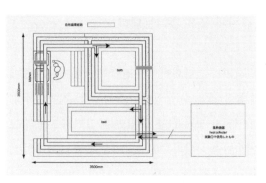

15. 워터 브랜치 내부에서 물이 흐르는 다이어그램

이 집의 구성 단위인 워터 브랜치 안에서는 정말로 물이 흘렀다.
살아 있는 생명의 혈액처럼.[15]

모든 것이 바뀌었다. 다양한 사건들이 발생하면서 사건과
사건이 연쇄반응을 일으킨 것이다. 그 모습은 마치 생물과
같았다. 물이 흐른다는 단순한 사실만으로 갑자기 건축에
생명이 찾아왔다. 그야말로 무생물이 생물로 변신한 것이다.

흐름, 자립하는 건축

살아 있는 건축

•

생물화한 이 건축에 일어난 사건을 구체적으로 소개해보자.
우선 워터 브랜치로 벽과 바닥, 천장을 만든 뒤 거기에 다양한
온도의 물을 넣는다. 바닥 난방뿐 아니라 벽과 천장도 모두
사용해 공간을 따뜻하게 하기도 하고 차갑게 할 수도 있다.
그리고 같은 브랜치를 사용해 벽과 바닥에 요철을 만들었다.
생물계의 호칭으로는 위장과 간장에 해당하며, 건축 용어로는
'욕조'와 '싱크대'에 해당한다. 거기에 물을 담아 목욕을 하거나
야채와 고기를 가져와 조리를 한다. 기능과 형태도 다양하지만
기본적인 구성 요소가 워터 브랜치라는 이름의 세포뿐이라는
것이 생물의 신체와 비슷하다. 세포는 줄기세포로 생성될
때는 완전히 똑같은데도 그것이 신체 안에서 조금씩 변화해
신체라는 복잡한 존재가 성립된다는 점이 재미있다.
이 실험 주택에서도 한 종류의 워터 브랜치라는 세포만을
사용해 다양한 기능을 가진 복잡한 전체를 만들어내기 위해
우리는 노력했다.

산업혁명 이후 인간은 '기계'를 만드는 데 열중했다.
열중했을 뿐만 아니라 기계라는 메타포(metaphor, 은유 또는 비유)를
사용해 세상의 모든 것을 이해하려 했다. 기계의 기본은

여러 개의 부품이 전체를 구성하며 각각의 부품은 특정한 기능을 가지고 있다는 사고 방식이다. 이 구성을 생물에 적용하면 장기론(臟器論) 모양의 신체가 이해된다. 장기(organ) 부품이 집합해 신체라는 전체를 만든다는 식의 이해 방식이다. 장기(부품)를 조합한 신체. 각각의 장기는, 위장이 소화를 담당하고, 소장이 흡수 역할을 하는 것처럼 기능을 가지고 있다는 덧셈 방식의 정적(靜的)인 신체 이해다. 이것은 우리가 학교에서 배운, 지금도 일반적인 생물을 이해하는 방식이다.

생물은 기계가 아니다

•

그러나 이 장기론 모양의 신체 이해 방식은 생명이라는
존재의 가장 중요한 부분을 간과했다. 생명은 지속적으로
흐르는 존재라는 사실이다. 혈액, 림프액, 수분 등만 자유롭게
지속적으로 흐를 수 있는 것이 아니다. 인간은 해부라는
잔혹한 행위를 통해 '장기'를 발견하고 날조했지만 실제 생물은
장기보다 훨씬 작은 '세포'라는 단위로 구성되어 있다.
그 세포가 신체 내부를 자유롭게 지속적으로 흐르고 있는
것이다. 세포는 흐름을 통해 위장과 혈액, 골격을 형성하며
지속적으로 만들어지고 버려지며 배출된다. 생명은 변환이
자유롭고 지속적으로 흐르는 동적(動的)인 존재이며, 부품이
고정되어 멈추어 있는 기계라는 정적인 존재와는 큰 차이가 있다.
　　중국의 한방의학은 이런 생명을 흐르는 존재로 이해해왔다.
한방은 생물을 장기의 집합체로 이해하는 방식을 배제한다.
또 "생명은 장기가 아니다."라고 잘라 말한 프랑스의 배우이자
시인인 앙토넹 아르토(Antonin Artaud)를 비롯한 몇 명의
학자들도 이 기계론적 생물관을 부정했다.
　　최근 생물학의 식견은 기계론적이고 장기론적인 생명
이해 방식은 효과 없다는 사실을 잇달아 밝혀내고 있다.

각각의 장기는 일찍이 상정된 고정된 기능을 초월해 다양한 일을 동시에 수행한다. 인간의 세포는 장기를 단위로 삼아 1년 만에 모두 새롭게 바뀔 정도로 유동적 현상적 존재다. 생명을 기계론적으로 이해하려는 것 자체에 커다란 무리가 있었던 것이다.

기계로서의 20세기 건축

•

사실 20세기 건축계 역시 이 기계론에 지배당해왔다.
근대 건축 운동, 즉 모더니즘 건축의 원리는 모두 전형적인
기계론이었다. 20세기 초의 모더니즘은 건축을 결정하는 것은
낡은 형태의 규칙이 아니라 기능이라고 선언했다. 르네상스,
바로크, 고딕 건축 등 '형태'를 우선하는 규칙은 무효라고
소리 높여 선언했다. 그것을 대신해 기능을 추출하면 건축의
플래닝(평면 계획)이나 형태, 부분도 자동으로 결정된다는
것이 모더니즘 건축이 제시한 원리다. 그들은 그것을
'기능주의(functionalism)'라고 불렀다.

이 사고 방식이 전형적인 기계론이며 장기론이었다.
모더니즘은 양식이라는 낡은 골동품을 버리고 기계에
뛰어들었다. 20세기 건축가는 기계와 마찬가지로 특정
기능을 담당하는 부품을 이용해 건축을 재구성하려고 했다.
방이 부품으로 다루어지는 경우도 있고 디테일, 예를 들면
지붕, 처마, 기둥 등이 부품으로 다루어지는 경우도 있었다.
이처럼 기능을 가진 부품의 집합체로서 건축을 포착하는
장기론적 사고 방식은 지금도 건축계를 지배하고 있다.

인간의 실생활이 이런 기계론적 이해를 훨씬 초월해

복잡하게 얽혀 있다는 사실은 모두가 알고 있다. 그러나 건축론은 지금도 모더니즘 건축의 기계론과 장기론에서 빠져나오지 못하고 있다. 전통적인 일본 건축은 모더니즘보다 훨씬 더 생물로서 인간의 현실에 대해 깊이 이해하고 있으며 훨씬 현대적이다. 각각의 방에 특정 기능을 할당하는 고정적인 방식을 일본 건축은 싫어했다. 세포가 어떤 장기로도 분화되어가듯 장지문, 미닫이문, 이동식 다다미 등의 소도구를 구사해 공간을 자유롭게 변화시켰고, 어떤 생활에도 대응이 가능했다. 일본 건축은 20세기 모더니즘 건축과는 비교도 할 수 없을 정도로 생물에 가깝고 우아하며 유연했다.

워터 브랜치라는 '작은 건축'의 목적 역시 기계론적인 20세기 모더니즘 건축에 대한 부정이다. 워터 브랜치라는 세포는 중력과 싸워 이 생물의 신체를 지탱하는 역할을 담당한다. 그런 의미에서 구조체(골격, 뼈대)다. 더구나 액체를 흘려보내는 파이프(혈관)이며 동시에 욕조나 싱크대, 침대, 테이블 등의 장기로 분화하기도 한다. 그리고 건물을 지탱하는 벽, 바닥, 지붕의 내부를 액체가 지속적으로 흐르며 온실을 미묘하고 섬세하게 조절한다. 생물의 세포가 가지는 자유로움, 유연함을 조금이라도 더 따라잡으려고 노력하다보니 이 유기적이고 동적인 주택에 도달하게 된 것이다.

건축의 세로분할을 무너뜨린다

•

워터 브랜치를 사용해 모더니즘 건축의 기능주의를 무너뜨렸을
뿐 아니라 건축계를 오랫동안 지배해온 세로분할도 무너뜨리고
싶었다. 건축계를 살펴보면 알 수 있듯이 건축은 구조와 설비와
의장이라는 세 가지 분야로 나뉜다.

우선 지진이나 태풍에도 견딜 수 있는 강한 구조가 필요하다.
콘크리트 구조, 철골 구조 등 골조의 강도 계산이 필요하다. 구조
설계가라는 엔지니어들이 이 '구조 설계' 분야를 담당한다.

다음으로는 그곳에 어떤 파이프 또는 냉풍을 흘려보낼지
계산하는 것이 필요하다. 이 분야를 '설비 설계'라고 한다.

이 구조(골격)와 설비(순환, 호흡)라는 두 가지 시스템과 건축과
병행해 의장 계획이라는 설계 작업이 이루어진다. 창문의 형태나
크기는 어떻게 해야 할 것인가, 외벽의 마감은 알루미늄 패널로
할 것인가 석판으로 할 것인가, 내부는 비닐 벽지를 사용할
것인가 나무판을 사용할 것인가. 건축가라는 사람들이 이 의장
분야를 담당한다.

이처럼 건축은 크게 '구조, 설비, 의장' 분야로 나뉘고
건축 교육 역시 이 세 종류의 전문가를 효율적으로 양성한다는
목적으로 세 가지로 나뉘어 있다. 마찬가지로 건설업도

이 세 가지 영역으로 분할되어 있으며, 이런 분할 방식은
더욱 심화되고 있다.

이 근대적인 세로분할 방식이 20세기의 건축을 지루하게
만들었다. 각각 한정된 영역 안에서 좁은 의미의 해답을
단순하게 더해 맞춰나갈 뿐인 태만이 20세기 디자인업계와
건축업계를 망가뜨렸다. 서양의학이 인간의 신체를 '형성' '순환'
'피부'라는 식으로 세로분할해 엉망으로 만든 것과 마찬가지다.
한방의학에는 원래 세로분할이라는 사고 방식이 없다. 전문
영역의 벽을 무너뜨리고 뛰쳐나가려 하지 않는 전문가의
소심한 영역 의식을 무너뜨리고 영역을 가로분할하는 행위,
그것이 디자인이라는 일의 본질이었다. 건축 디자인이란
본래 그런 도전적인 행위였다.

나는 워터 브랜치라는 작은 세포를 사용해 20세기의 틀에
박힌 분할을 무너뜨리고 싶었다. '작은 건축'은 세로분할의
벽을 무너뜨리는 도구이기도 하다.

3·11과 인프라에 의존하는 건축

•

거기까지 생각이 진행되자 또 하나의 커다란 과제가 떠올랐다.
바로 건축의 자립성이다. 생물의 신체는 원래 자립적인
존재였다. 자신의 힘으로 걷고 먹고 호흡하고 배설했다. 수도도
없었고 전선도 가스관도 없었다. 그래도 생물은 살아왔다. 그런
식으로 신체가 자립해 있기 때문에 생물은 자유로운 존재일 수
있었다. 생물은 원래 자급자족할 수 있는 존재였던 것이다.

그러나 20세기 이후의 건축은 국가에 의해 준비된 자원과
에너지의 인프라에 깊이 의존했다. 물은 상수 인프라에서
공급받아 하수 인프라를 통해 배출되었고, 전기는 전선을
통해 공급받았다. 그런 인프라에의 의존을 통해 건축이라는
존재 자체가 국가로 대표되는 상위 시스템에 대한 의존을
강화해갔다. 건축은 국가에 의해 컨트롤된다는 사실을
아무도 의심하지 않았고, 건축의 자유를 점차 잃어갔다.

3·11 동일본 대지진은 그런 식으로 자립성을 잃어가던
건축의 위약함을 여실히 드러냈다. 인프라에서 단절됐을 때
도시와 건축은 거대한 쓰레기 더미로 변했다. 국가에서
제공하는 에너지에 의존하고 있던 우리의 나약함과 어리석음이
고스란히 드러났다. 몇 년마다 수상이 바뀌고 위기 관리라는

발상조차 없었던 적당주의에 젖어 있는 국가에 우리는 생명을 포함한 모든 것을 맡기고 있었던 것이다. 리스본 대지진 이후 신을 대신해 스스로 생명을 지키겠다고 발버둥친 결과가 인프라의 의존이었다. 3·11때 모든 인프라가 단절된 주택들의 모습을 보고 다시 한번 모든 것을 재조명해야겠다고 결심했다.

만약 건축이 생물과 마찬가지로 자립성을 획득하고 인프라로부터 자유로워진다면 도시, 마을, 집락은 지금과 전혀 다른 모습으로 변하지 않을까. 우리의 생활은 전혀 다른 종류의 자유를 획득할 수 있지 않을까.

자립하는 건축

•

워터 브랜치는 그런 새롭고 자유로운 건축을 배우기 위한
하나의 실험이다. 예를 들면 '큰 건축'은 국가에서 공급하는
상수도를 이용한다. 그러나 '작은 건축'을 자립시키는 데
상수도라는 인프라는 필요 없다. 빗물에 의지하면 된다.
빗물은 국가가 조절하는 범위 밖에 존재한다. 빗물을 모아
워터 브랜치로 만든 벽 속을 순환하게 하면 된다. 자립하는
건축은 주위에 의존하지 않는 건축이 아니다. 신뢰할 수 없는
인공방식이나 국가에 의존하지 않고, 우리 주변에 존재하는
자연이라는 거대한 힘에 의존하는 것이다.

다음으로, 빗물을 데우거나 차갑게 만들어 워터 브랜치
내부를 순환하게 한다. 생물이 신체를 따뜻하게 하거나
차갑게 할 때 혈관이나 모세혈관의 혈류량을 조절하는
것과 마찬가지로 워터 브랜치를 사용하면 미묘한 냉난방이
가능해진다. 그 냉난방의 기본은 온풍이나 냉풍을 쏟아내는
20세기형 에어컨이 아니라 벽이나 바닥의 온도가 바뀌어
신체에 부드럽게 작용하는 복사 방식이다.

이후의 과제는 어떤 식으로 온수와 냉수를 만드는가 하는
것이다. 전기나 가스보일러를 이용하면 인프라에 의존하는

형식이 되어버린다. 우리가 생각해낸 것은 건물 외부의 볕이
잘 드는 장소에 워터 브랜치를 이용해 태양열 온수기를 만들어
온수를 건물 안으로 끌어들이는 장치다. 빗물과 마찬가지로
태양도 공짜며 신과는 아무런 관계가 없다.

　　남은 것은 전기였다. 워터 브랜치 자체가 빛을 투과하는
소재이기 때문에 낮에는 조명이 필요 없다. 밤에는 핸들을
돌려서 사용하는 수동 간이 발전기를 사용해 필요한 만큼
몸을 움직여 전기를 만들면 된다. 전기는 공짜로 이용하는 것이
아니라 노동을 해야만 비로소 얻을 수 있다는 사실을 학습하는
데도 도움이 될 것이다. 그 결과 그런대로 자립할 수 있는
신과 관계없는 '작은 건축'이 완성되었다.

주체가 작을수록 세상은 커진다

•

단순히 작은 것만으로는 '작은 건축'이라고 말할 수 없다.
이상적인 '작은 건축'은 자립할 수 있는 건축이다. 생물의
개체가 신에게 의지하지 않고 자연의 혜택을 적절히 이용해
자립하듯, 작은 건축 역시 작기 때문에 자립할 수 있다. 작기
때문에 신에게 의존하지 않고 독자적으로 살 수 있다. 그곳에서
축적된 '작은' 지혜를 보다 큰 건축에도 조금씩 응용하면 된다.

　　내가 늘 머릿속에 떠올리는 것은 곤충이다. 지구 상에는
수천만 종류의 생물이 존재하는데, 그 가운데 80퍼센트가
곤충이다. 곤충은 왜 이렇게 증가했을까. 작기 때문이다.
그렇기 때문에 다양한 장소에 서식할 수 있다. 인간이라면
머리는커녕 손가락도 들어갈 수 없는 좁은 틈새도 작은
곤충에게는 훌륭한 '대지'다. 그곳에서 멋지게 자립적인
생활을 한다. 주체가 작으면 작을수록 세상은 크고 풍요롭고
다양성 넘치는 존재가 된다. 마음 놓고 의존할 수 있는
존재로 나타난다. 자신이 작다는 것은 세상을 풍요롭게
느낀다는 것이다.

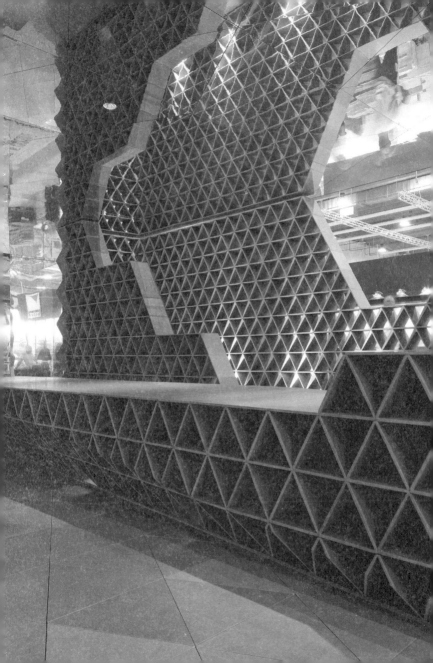

의
존
하
기

강한 대지에 의존한다

건축의 기생적 본질

●

단순히 크기가 작은 것이 '작은 건축'은 아니다. 자신의
손으로 만들 수 있고 자신의 손으로 조작할 수 있어야
'작은' 것이다. 자신의 손을 이용해 자신과 세계를 연결하는
도구가 '작은 건축'이다.

　'작은 건축'을 생각할 때 가장 손쉬운 방식은 다루기
쉬운 작은 크기의 블록을 쌓는 것이었다. 그러나 사실은
좀 더 간단한 방식이 있다. '의존하기'다.[1] 아무것도 없는
평지에 건축물을 세우려면 아무리 워터 브랜치를 이용하더라도
상당한 품이 들어간다. 그러나 그 자리에 담장이 서 있다면
합판을 기대어놓는 간단한 방식으로 순식간에 '작은 건축'을
만들 수 있다. 원래 있던 담장 덕분에 강도도 훨씬 강해진다.

1. 의존하기

도쿄의 번화가를 걷다보면 담장에 여러 물건을 기대어놓은 광경을 볼 수 있다. 또한 내가 가장 좋아하는 중국의 건축물 슈엔콩스(懸空寺)²는 멋진 벼랑에 의존해 있으며 일본 산부쓰지(三佛寺)의 나게이레도(投入堂)³ 역시 의존하는 구조로 이루어져 있다. 나게이레도는 슈엔콩스보다 훨씬 작아 의존해 있는 모습이 확실하게 드러나 더욱 호감이 간다.

이런 유형의 건축 구조를 '의존 구조'라고 이름 붙여보자. '의존 구조'는 어정쩡한 기생적(寄生的) 구조 방식이 아니다. 가만히 생각해보면 모든 건축은 의존 구조 덕분에 대지에 우뚝 설 수 있다는 사실을 알 수 있다. 어떤 건축 구조물이라도 최종적으로는 대지라는 거대한 덩어리에 의존하기 때문이다. 일반적으로 우리는 그 대지의 강도를 자명한 대전제로 삼아 그 위에 설치될 구조물의 강도만 생각해 컴퓨터를 구사하고 계산한다. 라멘 구조(Rahmen rigid frames)나 셸 구조⁴ 등 다양한 합리적 구조 방식이 고안되어왔는데, 그 모든 구조는 의존할 수 있는 강력한 대지를 대전제로 했다.

건축은 본질적으로 '의존'하는 존재다. 자연이라는 거대한 존재에 의존하지 않을 수 없다는 건축의 본질, 그 근원적 나약함을 여실히 보여주는 것이 '의존 구조'이다.

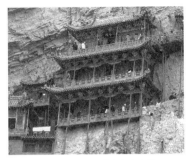

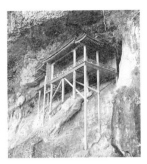

2. 슈엔콩스(중국 산시성 다룽시)　　　3. 산부쓰지 나게이레도(돗토리현)

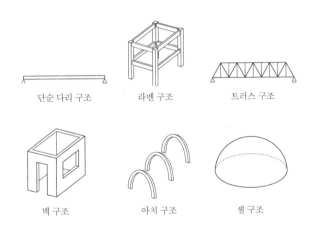

단순 다리 구조　　　라멘 구조　　　트러스 구조

벽 구조　　　아치 구조　　　셸 구조

4. 건축의 기본적인 구조 방식

건축의 나약함과 의존

•

'의존 구조'는 앞 장의 워터 브랜치를 설명한 부분에서 화제로
삼은 건축의 자립 이야기와도 관련이 있다. 워터 브랜치를
이용한 실험 주택은 국가로부터 주어진 인프라에 의존하지
않는 자립적인 '작은 건축'을 지향한다. 수도관에 의존하지
않고 하늘에서 떨어져 내리는 빗물을 사용하며 태양 에너지를
이용해 온수를 만들고, 직접 핸들을 돌려 발전기로 전기를
얻는 식으로 건축이 자립할 수 있는 가능성에 도전했다.

　그러나 워터 브랜치 집은 정확히 말하면 자립적인 존재가
아니다. 보다 거대한 자연의 힘에 의존하고 있는 것이다.
인간이 만들어낸 도시 기반 시설에 의존하지 않고 보다 거대한
자연의 방식에 의존한다는 것이 워터 브랜치라는 제안의
본질이었다. 인공적인 대상에 의존하지 않고 보다 거대한
존재인 자연으로 의존 대상을 바꾸었을 뿐이다.

　그러므로 워터 브랜치 집이나 '의존 구조'는 그 바탕이
같다. 건축은 강해지려고 혼자 아무리 발버둥 쳐도 한계가
있다. 그렇다면 의존하는 쪽이 오히려 낫지 않을까 하는
것이 나의 기본적인 접근 방법이다. 그때 가장 중요한 것은
의존하는 상대를 손상시키지 않는 부드러움과 신중함이다.

5. 수혈식 주거의 의존 구조 6. 로지에, 원시 오두막 스케치(1755)

건축의 '나약함'을 잊지 않기 위해서도 '의존 구조'는 연구할
만한 가치가 있다. '3·11'을 계기로 자연의 압도적인 힘을
깨닫고 원자력으로 대표되는 인공적 방식의 위약함을 알게 된
우리는 나약함을 자각하고 적절하게 의존하는 기술, 부드럽게
의존하는 '기생충(parasite) 기술'을 연마해야 한다.

　그런 눈으로 관찰하면 '의존'의 예는 얼마든지 존재한다는
것을 알 수 있다. 예를 들어 일본 주거의 원형이라고 할 수 있는

수혈식(竪穴式. 지면을 얕게 구멍 모양으로 파서 지붕을 씌운 원시적인 구조) 주거도 '의존 구조'였다.[5] 통나무가 서로 기대는 방식을 사용해 힘의 균형이 잡히고 안정된 구조체가 성립되었다.

서양 건축사에서 '건축의 원형'으로 자주 거론되는 로지에(Marc Antoine Laugier)가 완성한 '원시 오두막'이라는 스케치도 전형적인 '의존 구조'이다.[6] 15세기 예수회 사제였던 로지에는 『건축시론(Essai sur l'architecture)』에서 건축의 기원을 찾았다. 그가 도달한 '기원'은 살아 있는 강인한 나무 위에 나뭇가지를 엮어서 의존하는 구조였다. 살아 있는 나무줄기를 이용했지만 기생적 행위라는 데는 변함이 없다. 이 스케치는 그 후 다양한 건축가들이 인용했고 건축 교과서에도 자주 등장했다. 그런 보증된 건축의 원형 역시 '의존'하는 기생형이었던 것이다. 건축의 본질은 기생인지도 모른다.

라멜라 구조 대 직교 격자

•

귀에 익숙하지 않은 라멜라 구조(lamella structure) 방식도
이 의존 구조의 일종이다. 요즘 건축물은 대부분 비슷한
이름의 라멘 구조다.[7] 이 부분이 재미있다. 라멜라 구조의
실질적인 사례는 매우 드물다. 모더니즘 시대 독일에서
본류인 모더니즘과 성격이 다른 활동으로 잘 알려진
헤링(Hugo Häring)이 설계한 가르카우농장(Garkau Farm)의
천장[7]은 라멜라 구조의 보기 드문 예이다.

　일반적으로는 부자재와 부자재를 직각의 격자 모양으로
엮는데, 헤링의 천장은 사각형이 아니라 삼각형을 기본으로
삼는다. 부자재와 부자재가 서로 의존하는 방식으로
자연스럽게 삼각형이 만들어지는 것이다. 한편 큰 것을 싸고
빨리 만들어야 하는 공업화 사회에서는 삼각형보다 사각형이
편했다. 사각형과 직각으로 만들면 가격이 적게 들고 작업도
빠르기 때문이다. 프랑스의 철학자 데카르트(René Descartes)는
카르테지앙('데카르트의'라는 의미)이라고 불리는 직교(直交)
격자(grid)에 집착했다. 직교 격자(Cartesian grid)를 이용하면 싸고
빠르게 세상을 '큰' 것으로 만들 수 있다. 그렇기 때문에 세상을
'확대'하는 방식을 탐구한 17세기의 데카르트는 직교 격자를

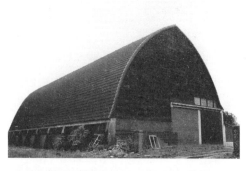

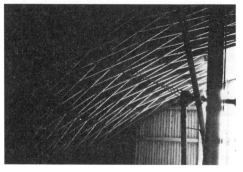

7. H. 헤링, 가르카우농장(1926)

주장한 것이다. 의존하지 않고 자신의 논리를 바탕으로 지속적으로 성장하고 확대하는 직교 격자로 세상을 메우려 한 것이다.

생물적인 건축 — 알루미늄과 돌의 의존

메타볼리즘 운동

•

더 이상 '확대'의 시대가 아니다. 직교 격자를 대신하는
'축소' 시대의 방식을 생각하기 시작했을 때, 당시 학생들을
가르치고 있던 게이오기주쿠대학의 시스템디자인공학과에서
생명적 건축이라는 연구가 시작되었다. 생명적 건축은
꽤 매력적인 말이지만 사실은 간단한 주제가 아니다.
일찍이 일본의 건축가들 중에는 구로카와 기쇼(黑川紀章)* 등이
이 주제에 강한 관심을 가졌다. 20세기는 기계의 시대였지만
21세기는 생물의 시대가 될 것이라고 열을 띠며 강조하던
구로카와의 모습이 떠오른다.

　구로카와 기쇼는 1959년에 출발한 메타볼리즘(Metabolism)
운동의 리더였다. 메타볼리즘이란 신진대사를 가리키는 말로,
그것의 기본 사상은 건축 역시 한번 만들어지면 마지막에
낡고 썩을 뿐인 20세기적 존재는 매우 불합리하므로 생물처럼
신진대사를 반복하며 세상의 격렬한 변화에 대응할 수 있어야
한다는 것이다. 내가 초등학교 시절 구로카와가 텔레비전에서
메타볼리즘에 관해 설명하던 모습이 눈에 선하다. 그는
콘크리트 건축을 크레인에 매달린 쇠공을 이용해 해체하는
공사 현장에서 헬멧을 쓰고 시원시원하게 설명했다.

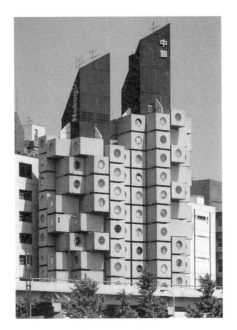

8. 구로카와 기쇼, 나카긴맨션 외관과 캡슐 내부(1972)

시대와 어울리지 않는 건축은 이렇게 비참하게 막을
내린다면서 목청을 높였다.

　구로카와 기쇼가 신바시(新橋)에 설계해 1972년에 준공한
나카긴(中銀)맨션[8]은 커다란 줄기 주변에 작은 주거용 캡슐이
무수히 매달린 듯한 구성으로, 그는 시대적 변화에 맞추어
캡슐만 바꾸면 된다고 제안했다.

* 　구로카와 기쇼(黒川紀章, 1934-2007). 건축가. 메타볼리즘 운동의 대표로서
　　캡슐 건축을 제안, 나중에 자연과 공생하는 건축을 제안했다. 주요 작품으로
　　'나카긴맨션' '국립민족학박물관' 등이 있다.

너무 큰 캡슐

●

하지만 구로카와의 생각과 달리 나카긴맨션에서는 한 번도
캡슐 교환이 이루어지지 않았다. 캡슐 자체가 시대에
뒤떨어지기도 전에 중심의 굵은 줄기의 배관과 배선이 먼저
망가졌기 때문이다. 그는 작은 캡슐만 교환하면 된다고
말했지만 그렇게 큰 캡슐을 크레인을 이용해 교환하는 것
자체가 물리적, 경제적으로 불가능했다. 나카긴맨션의
최후는 일반적인 콘크리트 건축물 이상으로 비참했다.

생물학자인 후쿠오카 신이치(福岡伸一)와 메타볼리즘에
관해 이야기를 나눈 적이 있다. 메타볼리스트들이 대사 단위로
설정한 캡슐 자체가 신진대사 단위로서는 너무 크다는 것이
후쿠오카의 주장이었다. 캡슐의 크기는 생물로 비유하면
장기만 하다. 장기가 쓸모없게 되었다고 바꾸는 생물은 없다.
그렇기 때문에 나카긴맨션의 캡슐은 노후화되더라도
교환하지 못한 채 그냥 둘 수밖에 없었다. 생물은 작은
세포 단위로 시시각각 신진대사를 이루는 과정을 통해
변화하는 환경에 대응한다. 후쿠오카와 나는 메타볼리즘이
장기론, 기계론 시대의 논리에서 벗어나지 못하고 '크기'에
대한 센스가 부족했다는 결론을 내렸다. 좀 더 작은 단위의

부품 교환을 지향했다면 메타볼리즘은 또 다른 모습으로 재미있게 전개되었을지도 모른다. 우리가 디자인한 워터 브랜치(78쪽) 정도로 단위가 작은 경우에는 신진대사가 가능하다고 후쿠오카는 평가했다.

나카긴맨션의 캡슐이 한 번도 교환되지 못한 것에 대해 구로카와 나름대로 생각해봤는지는 모르지만 1980년대 이후 그는 더 이상 건축의 신진대사를 주장하지 않았고, 생물다움은 곡면 형태라는 식으로 논리를 전환했다. 사각형의 단단한 건축은 '기계시대'의 건축이고 곡면과 곡선을 이용한 부드러운 건축이 '생물시대'의 건축이라는 논리지만, 내게는 열을 띠며 신진대사를 강하게 제기했던 이전의 구로카와가 훨씬 더 재미있는 존재였다.

도피가 만드는 유연한 형태

•

생물적 건축이란 무엇일까. 게이오기주쿠대학 동료들이
도달한 결론은 자립하는 것이 아니라 환경에 의존하는
연약함이 생물의 본질이라는 것이었다. 생물은 혼자만으로는
살아갈 수 없는 연약한 존재이기 때문에 주변 환경에 적응하기
위해 매일 조금씩 신진대사 작용을 하는 것이라는 견해였다.
크레인을 이용해 커다란 캡슐로 바꾸어가는 1960년대적,
고도 성장기적, 구로카와적 강인함과는 대조적인, 어깨에
힘이 빠진 기생충적인 결론이었다.

 그렇다면 이 새로운 생물관에서 어떤 건축을 만들어낼 수
있을까. 구조 설계 기술자인 사토 준(佐藤淳), 건축가 하라다
마사히로(原田眞宏)를 비롯해 학생들과의 토론에서 나온
아이디어는 라멜라 구조에 바탕을 두고 나무판을 이용한
의존하는 건축이었다. 나무판에 홈을 파서 짜 맞추어나가면
못이나 나사를 사용하지 않아도 연결된 홈을 매개체로 삼아
힘이 전달된다는 것이 이 시스템의 비밀이다. 힘이 전달되는
것뿐만 아니라 홈을 짜 맞출 때의 틈새와 이동을 통해 스스로
주변 환경에 가장 적합한 유연하고 유기적인 형태가 된다.
대지는 게이오기주쿠대학 야가미(矢上) 캠퍼스 변두리에 있는

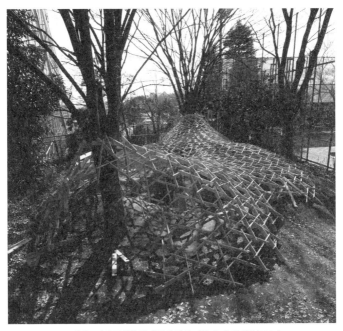

9. 게이오기주쿠대학 학생들과 함께 만든 숲의 휴게소(2007)

움푹 파인 땅으로, 한가운데에 커다란 나무가 자라고 있었다. 단면이 복잡한 지면과 나무를 의존 대상으로 삼는다면 나무판이 서로 의존하면서 유연한 단면을 그려낼 것 같았다.[9] 못이나 나사를 사용할 여유가 없는 접합 방법을 이용할 경우 이 유연한 형태에 도달하려면 엄청나게 복잡한 계산과 시공

정밀도가 요구된다. 못이나 나사로 확실하게 고정하는 것은 20세기 공업 사회의 답답한 방식이다.

의존은 꽤 재미있는 방식이다. 의존할 수 있는 튼튼한 대상만 발견할 수 있다면 의존적 연쇄반응을 일으킬 수 있다. 수십 개건 수만 개건, 또는 몇 명이건 몇만 명이건 하나의 대상에 의존하는 유연하고 손쉬운 구조가 가능해진다. 인간이 머릿속으로 디자인한 '유연한 형태'보다 훨씬 더 유연하고 자유로운 형태가 자동으로 탄생한다. 그 형태를 낳는 열쇠는 여유에 있다. 여유란 물질과 물질 사이에 존재하는, 무시해도 좋을 정도로 작은 틈새이다. 약간의 틈새가 개입되어도 힘은 부자재에서 부자재로 확실하게 전달되고 조인트에 충분히 여유가 생긴다. 부자재끼리 서로 의존하게 하는 방법으로 이 절묘한 이중성을 획득할 수 있었다.[10]

그러나 실제로 이 '의존 구조'를 이용해 건축을 시도하자 뜻밖의 난관이 있었다. 튼튼한 벼랑 또는 담이 있거나 로지에의 예처럼 수직의 부자재(예를 들면 나무)에 의존하는 경우에는 상관없지만, 수혈식 주거 또는 게이오기주쿠대학의 라멜라 구조처럼 지면에 의존하려고 하자 다락방처럼 머리가 부딪힐 정도의 공간밖에 만들 수 없어서 생활하는 데 매우 답답했다.

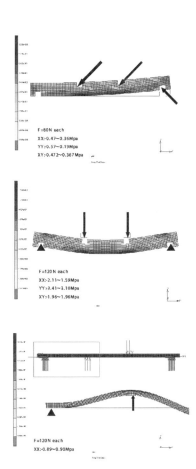

10. 숲의 휴게소의 구조 해석도

피렌체의 석판 의존

•

그 답답함을 해소하기 위해 생각해낸 것이 의존 구조를
내장하고 있으면서 높이가 있는 '자립 벽'을 만드는 방법이었다.
이것은 벽의 내부 구조로 사용되는 작은 부자재의 의존도를
이용하는 방법이다.

계기를 만들어준 것은 이탈리아의 한 석공이었다. 그
석공은 자신이 소유하고 있는 피렌체 북쪽의 광산에서
피에트라 세레나(Pietra Serena)라는 아름다운 회색 사암(砂巖)을
채취하고 있었다. 이 사암에는 각별한 사연이 있었다.
르네상스 시대 피렌체 건축가 브루넬레스키(Filippo Brunelleschi),
미켈란젤로(Buonarroti Michelangelo) 등도 이 회색 돌을 마음에
들어 했던 것이다.[11] 보편성이 주제였던 르네상스의 건축가가
추구한 기하학적 추상성에는 이 돌의 중립적인 표정이 딱
어울렸다. 중세라는 로컬 문화의 강인함과 혼잡한 시대를
초월해 수학적 질서가 지배하는 추상성 높은 '건조한' 건축을
만드는 것이 브루넬레스키와 미켈란젤로 등 르네상스인들의
목표였다. 그 욕구에 이 돌이 딱 맞아떨어졌다. 이름도
'피에트라(돌) 세레나(깨끗한)'이다.

피렌체 북쪽의 그 석공으로부터 피에트라 세레나를

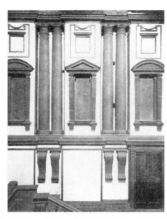

11. 피에트라 세레나를 이용한 미켈란젤로의 라우렌치아나도서관 전면

사용해 작은 파빌리온(정자)을 설계해달라는 부탁을 받았다.
미켈란젤로의 마음에 들었던 돌을 이용한 '작은 건축'이라면
상대로서 부족함이 없었다. 우리가 생각한 것은 이 돌이
가지고 있는 건조한 추상성을 더욱 이끌어낼 수 있는
수학적이고 엄밀한 구성이었다.

　　돌 이외의 다른 재료는 배제하고 돌만으로 이루어진
순수한 파빌리온은 만들 수 없을까. 그렇게 하려면 최대한 얇게
자른 석판(石板)이 서로 의지하는 방식이 가장 합리적이었다.
트럼프끼리 의존하게 해서 만드는 카드 성[12]이라는 구조체에서

12. 트럼프로 만든 카드 성

많은 단서를 얻었다. 트럼프 카드처럼 얇고 약한 물질도 서로 의존하는 방식을 통해 성처럼 강한 구조체로 완성될 수 있다는 점이 재미있었다. 그래서 카드 대신 얇은 석판으로 성을 만들어보기로 했다.

　돌을 최대한 얇게 잘랐다. 기술자들은 10밀리미터까지 얇게 잘라 낼 수 있다고 했다. 이탈리아는 돌 기술에서 세계 최고라고 알려져 있는 만큼 기술자들은 대담하고 자신만만했다. 최근 석판 접합 방식의 건축에서는 돌을 3센티미터 정도까지 잘라 콘크리트 위에 붙이는 것이 일반적인데, 10밀리미터라니. 그 말을 들으니 우리가 오히려 걱정되었다. 서로 의존하는 각각의 변은 23센티미터로 하고 연결 부분은 모르타르로 고정했다. 나사나 접착제는 사용하지 않고 모르타르만으로

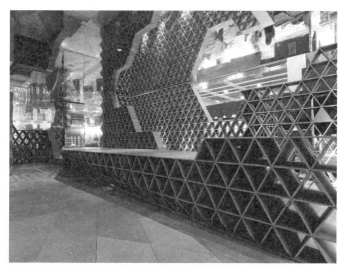

13. 피에트라 세레나를 이용해 만든 돌로 이루어진 카드 성(2007)

돌을 고정하는 기술이 눈부실 정도였다. 눈 깜짝할 사이에 돌로 만든 카드 성이 완성되었다.[13] 멀리서 보면 골판지로 만든 성 같을 뿐 도저히 돌로 보이지 않았다. 나약한 물질이 의존 구조로 이렇게까지 강해진 것이다.

다카오카시 가나야마치의 알루미늄 의존 방식 폴리고늄

•

이 의존 방식을 한 걸음 더 진보시킨 것이 다카오카시(高岡市) 가나야마치(金谷町)의 '폴리고늄' 프로젝트였다. '폴리고늄'은 폴리곤(polygon. 다각형)과 알루미늄을 조합한 말이다.

다카오카는 가가 마에다(加賀前田) 가문의 지번(支藩. 에도 시대의 번주 가문 일족이 동생이나 서자 등 가문 상속의 권리가 없는 자에게 영지를 분할해 내주는 식으로 새롭게 성립시킨 번을 가리키는 말. 이밖에 유력한 가신의 영지도 지번이라고 부르는 경우가 있음)으로서 번영을 누린 지역으로 아직도 낡은 목조 주택으로 이루어진 마을이 남아 있다. 그중에서도 가나야마치는 구리를 다루는 주물 세공 기술자들의 마을로 잘 알려져 있다. 목조 2층 주택의 전면에 아름다운 나무 격자가 배치된 작업장이 연속으로 이어져 있는 거리가 남아 있어 과거의 활기를 엿보게 한다. 이 가나야마치에서는 매년 가을에 공예품 전람회가 열린다. 그때는 자동차의 통행을 막고 석판이 깔린 거리 자체를 박물관으로 간주해 다카오카의 공예품을 전시하고 판매한다. 그 행사에 사용할 가설 전시용 선반을 디자인해달라는 의뢰가 들어왔다. 순간적으로 머릿속에 떠오른 것이 피에트라 세레나로 만든 카드 성 방식이었다. 한 변이 23센티미터라는

크기는 전시용 선반에 딱 어울리고 삼각형을 더하고 빼기만
하면 길이와 높이를 자유롭게 구사할 수 있었다.

그러나 가장 큰 결점은 돌을 모르타르로 고정한다는
연결 방법이었다. 이탈리아의 석공은 간단히 모르타르를
벗기고 돌을 더하기도 하고 빼기도 했지만 일본에서는
그런 기대를 할 수 없었다. 이탈리아에서는 일본의 목수가
나무를 자르고 깎는 것처럼 돌을 자유자재로 다루는
전통이 있기 때문에 가능했던 것이다.

그렇다면 가나야마치의 금속 가공 기술 연장선상에 있는
알루미늄을 사용해 돌과 마찬가지로 의존하는 구조를
만들 수는 없을까. 인롱의 원리를 알루미늄판의 가장자리에
응용한다면 분해와 증설이 돌의 몇 배는 편해질 것이다. 이런
세밀한 이음새 방식을 개발하는 일이라면 가나야마치가
발상지인 알루미늄 회사 산쿄타테야마(三協立山)에 의뢰하는
것이 가장 바람직할 것이라고 생각했다. 에도 시대 금속 가공
기술의 연장선상에 현재 알루미늄의 최첨단 기술이 존재한다는
점이 재미있었다. 20세기 일본의 공업화가 과거 기술자들의
기술 위에서 움직인다는 사실을 세계에 알릴 수 있는
기회이기도 했다.

거의 한 달이라는 짧은 시험 제작 기간에 합리적이고

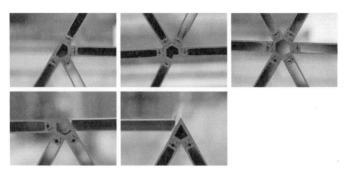

14. 폴리고늄을 구성하는 다섯 종류의 알루미늄 이음새(산쿄타테야마 알루미늄)

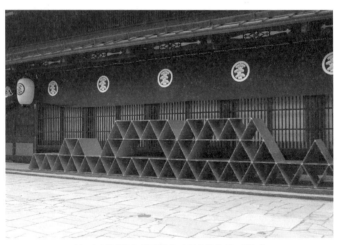

15. 가나야마치의 옛 거리에 나타난 폴리고늄 시스템

아름다운 이음 방법이 완성되었다.[14] 알루미늄 압출성형재로 만든 다섯 종류의 이음새를 사용하면 어떤 방향으로도 삼각형의 한 변이 뻗어나갈 수 있다. 에도의 풍경과 정서를 전하는 가나야마치의 석판 한가운데에 조심스럽게 이 알루미늄제 카드 성을 진열하자 예상보다 훨씬 더 풍경과 잘 어울렸다.[15] 가장자리가 얇기 때문이다. 알루미늄은 10밀리미터 두께의 판 두 장으로 만든 중공판(中空板. 두 면은 판이고 속은 비어 있는 판)을 이용해서 그 얇은 가장자리를 일부러 보여주어 얇고 가볍고 작은 형태가 전해질 수 있도록 했다.

에도 거리에서는 모든 구성 부자재의 크기가 목조의 섬세한 크기 체계를 토대로 결정된다. 콘크리트의 크기(예를 들면 벽의 두께 20센티미터, 기둥 약 1미터)에 지배당하고 있는 현재 일본의 보기 흉한 거리와 비교하면 기본적인 크기가 전혀 다르다. 에도 거리의 아름다움은 '작은' 것들이 만들어낸다. 가나야마치의 목조 주택 거리에 전해지는 그 세밀한 크기와 의존 구조로 달성한 '작은 건축'은 서로 멋진 반향을 일으켰다.

알루미늄만으로 완성한 작은 건축

•

이 폴리고늄 시스템을 이용하면 전시용 선반뿐 아니라
카페의 계산대나 벤치까지 편하게 조립할 수 있다. 이
시스템으로 주택을 만들어보고 싶다는 욕심이 생겨 다카야마의
도야마(富山)대학 학생들에게 '폴리고늄으로 짓는 주택'이라는
경연을 기획했다. 학생들은 주택 설계에 익숙하지 않아
20세기의 '소비를 위한 주택'에 물들지 않은 새로운 종류의
'작은 건축' 아이디어가 나올 것이라고 기대한 것이다.

　예상대로 1등을 한 가바 유나(蒲由奈)의 제안은 기존 '주택'의
이미지를 크게 벗어났다.[16] 지면에 직각인 수직의 벽이 전혀
없다는 점이 무엇보다 독특한 발상이었다. 폴리고늄 자체,
비스듬한 판자끼리 서로 의존한다는 구조 원리에 바탕을
두기 때문에 벽이 없는 쪽이 더 자연스럽다. 기울어진 상자
안에는 평평한 바닥이 어디에도 없다. 모든 것이 계단 모양으로
이루어져 있어서 계단 어딘가에 서거나 앉는 식으로 생활한다.
가구인지 계단인지 알 수 없는 '작은 건축'이 나타난 것이다.
'바닥 면적'은 계산이 불가능하고 건축기준법도 통과할 수 없을
것이다. 건축기준법 자체가 20세기 '큰 건축' 시대의 산물이니
굳이 그런 것에 구애받을 필요는 없다.

알루미늄 주택을 건축하려는 시도는 과거에도 있었다. 르 코르뷔지에 밑에서 사보아 저택 설계를 담당했던 스위스인 알베르트 프라이(Albert Frey)가 아흔다섯 살에 사망하기 직전 팜스프링에 있는 자택을 방문했다. 경험담도 듣고 그가 미국으로 이주한 뒤 설계한 알루미늄 주택의 실물[17]도 구경했는데, 사보아 저택의 가느다란 기둥을 이용한 구조 방식을 콘크리트에서 알루미늄으로 바꾸었을 뿐 여전히 '큰 건축'이어서 약간 실망했다.

버크민스터 풀러(Richard Buckminster Fuller)*가 양산 주택으로 디자인한 위치타(Wichita) 주택(215쪽)도 주재료는 알루미늄이다. 제2차 세계대전이 막을 내린 후, 새로운 발주처를 찾아야 하는 항공기 공장에서 만든 만큼 알루미늄 자체의 완성도는 매우 아름답지만 방의 배치나 인테리어는 미국인의 표준적 가정을 대상으로 삼았기 때문에 외관의 느낌과는 상당히 동떨어진 '큰 건축'이었다. 알루미늄 선반이 증식을 거듭해 어느 순간 건축이 되어버린 가바 유나의 폴리고늄 주택 같은 유연성이나 재미는 없었다.

건축이 점차 작아지면 다음으로 바닥, 벽 등 예로부터의 기본 어휘들이 사라지고 마지막으로 신체 주변에 최소한의 설비만 남는다. 사람과 사물이 새로운 형식으로 작은 대화를

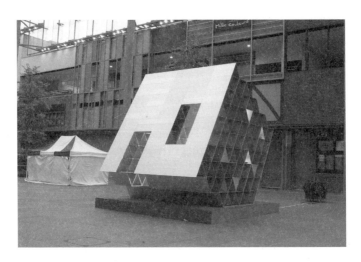

16. 폴리고늄으로 짓는 주택 경연에서 1등을 수상한 가바 유나 학생의 제안(2009)

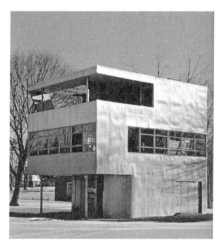

17. 알베르트 프라이, 알루미늄 주택(1931)

시작하는 것이다. 건축의 작은 크기를 추구하다가 새로운 형태나 부분이 탄생한다고도 말할 수 있지만, 주변의 작은 사물에서 출발하면 그것이 어느 틈엔가 신체와 대화를 시작하고 건축과 비슷해진다고 생각하는 쪽이 더 재미있다. 사물이라는 '작은 크기'에서 시작해 어느 틈엔가 '작은 건축'에 이르는 것이다.

* 리처드 버크민스터 풀러(Richard Buckminster Fuller. 1895~1983).
 미국의 사상가, 건축가, 발명가, 시인. '엮기' 장에서 자세히 소개.

벌의 비밀 — 벌집이 낳는 공간

거칠고 듬직한 한국의 건축

•

'의존' 계열의 '작은 건축'은 한국의 서울에서 남쪽으로
약 10킬로미터 지점에 위치한 안양이라는 도시에서 개최된
환경 아트 이벤트에서 새로운 경지에 도달했다.

한국에서 하는 첫 프로젝트였다. 원래 한국의 건축에
관심이 많았다. 한국의 장지문이 마음에 들었기 때문이다.
일본의 장지문과 한국의 장지문은 비슷하면서도 전혀 다르다.
일본의 장지문은 나무틀이 실내 쪽에 있고 바깥쪽에 종이를
바른다.[18] 반대로 한국의 장지문은 실내 쪽에 종이를 바르고
바깥쪽에 나무틀이 보이게 한다.[19] 따라서 실내에서 보면
종이 너머 쪽에 나무틀의 그림자가 비쳐 보인다.

이 부분적 차이에 어떤 의미가 있을까. 여기에는 자신의
주변 환경을 어떻게 구성해가는가 하는 의문에 대한 두 가지
대조적인 해답이 감추어져 있다. 종이가 나무틀 바깥쪽에
있느냐 아니면 안쪽에 있느냐에 따라 생물로서의 인간이
세상을 바라보는 자세의 차이를 엿볼 수 있는 것이다.

구체적으로 설명해보자. 장지문의 나무틀은 구조이며
골격이다. 종이는 표피이고 현상이다. 한국에서 구조(틀)는
표피(종이) 너머에 위치해 표피로 은폐된다. 은폐하지 않으면

18. 일본의 장지문. 나무틀이 실내에 드러나 있다.

19. 한국의 장지문. 나무틀이 실외에 있어 종이 너머로 비쳐 보인다.

안 될 정도로 구조는 강하고 듬직한 존재였다. 한편 일본에서
구조(틀)는 약하고 섬세하다. 구조를 약하고 섬세하게 깎아서
짜는 것이 일본 건축의 목표다. 그렇게 깎아낸 가느다란 구조를
종이 앞에 드러내어 섬세함을 돋보이게 하는 것이다.

한국에서는 구조를 가늘고 얇게 깎아서 짜려는 경향이
없다. 종이 뒤쪽에 비쳐 보이는 나무의 굵은 틀(구조)이
일본인의 감각으로 보면 견딜 수 없을 정도로 거칠고 강인하다.
한편 일본의 장지문에서 종이 앞에 드러난 나무틀은 가늘고
섬세하다. 일시적 변통이라고 말할 수 있는 다양한 기법을
활용해 가능하면 화사한 존재로 틀을 깎아 없애기 때문이다.
예를 들어 틀에 사용되는 부자재의 가장자리를 비스듬히 잘라
가늘어 보이게 하거나 소단(小段)이라고 하는 작은 칼집을 내어
틀의 가장자리를 가늘어 보이게 한다.

한국과 일본의 장지문 디자인에서 나타나는 차이는
자연에 대한 기본적인 자세에서 비롯된 것이다. 한반도에는
자연환경이 가혹하기 때문에 그 가혹한 자연의 강도에서 몸을
지키기 위해 굵은 골격이 필요했다. 그리고 튼튼한 골격과 인간
사이에 부드러운 종이가 끼워진다. 자연이 혹독하기 때문에
골격이 굵기 때문에 부드러운 종이가 필요한 것이다. 종이의
부드러움이 애틋한 그리움을 유발한다.

일본의 자연은 훨씬 온화하다. 따라서 자연과 신체 사이에 종이를 끼워 더욱 부드럽게 할 필요가 없다. 일본의 장지문에 사용되는 와시는 신체를 지키는 데 필요한 '두꺼운 것'이 아니라 반짝이는 햇빛을 부드럽게 전환시키기 위한 얇은 스크린에 지나지 않는다. 장지문의 틀 역시 부드러운 자연과 신체 사이에 방해가 되지 않도록 더욱 가늘고 섬세해졌다. 한국 방식은 종이를 이용해 자연으로부터 몸을 지키고, 일본 방식은 틀을 가늘게 만들어 신체와 자연을 연결하는 것이다.

건축 구조의 비대화

•

한국 장지문의 디자인, 즉 한국의 구조와 표피의 관계가
최근 재미있게 느껴지기 시작했다. 그 배경에는 건축 구조의
비대화라는 우려할 만한 현상이 있다. 20세기 근대 건축은
구조의 섬세함에서 그 이전의 건축과 구별된다.
이전의 돌이나 벽돌을 쌓는 방법은 구조가 두꺼웠지만,
19세기에 콘크리트와 철골이 도입되고 보급되면서 구조가
가늘어졌다. 즉 근대 건축도 일본 건축이 추구해온, 구조를
깎고 섬세하게 만드는 방법을 추종한 것이다. 근대 건축 운동의
리더였던 프랭크 로이드 라이트(Frank Lloyd Wright)나 미스
반데어로에가 일본 건축의 섬세한 구조에 흥미를 가진 것은
우연이 아니다.

그러나 20세기 후반 이후, 이 방식에 변화가 생겼다.
다양한 현실적 요청으로 구조의 비대화가 시작된 것이다.
지진이 거듭 발생하고 사망자가 증가해 내진 기준이
엄격해졌다. 21세기로 접어들자 내진 구조 계산서 위조 사건이
발생해, 구조 섬세화의 전제였던 신뢰에 바탕을 둔 안정된
사회 구조가 무너지기 시작한 것이다. 구조 자체를 가늘게
깎아낸다는 일본 방식이 파탄에 이르렀다. 20세기라는 안정된

의존하기

사회가 막을 내리고 세계가 다시 거칠어지기 시작했다.

　20세기는 다양한 의미에서 행운이 겹친 안정된 시대였다. 지각은 안정세를 보였고 대지진이나 대재해도 기적적으로 발생 빈도가 낮았다. 빈부의 차이는 축소되었고 사회적으로도 안정을 유지했다. 그런 안정을 전제로 삼아 건축 구조도 섬세하게 변했고, 두껍고 무거운 벽 대신 유리 사용이 점차 증가했다. 그런 의미에서 20세기는 건축이 섬세화, 일본화된 시기였다. 부드럽고 온화한 자연환경과 공생하는 일본 방식이 다양한 영역에서 인기를 얻은 시기였다.

　그러나 21세기라는 새로운 상황에서는 강인한 스크린을 끼워 넣어 몸을 지키는 한국 디자인이 더 의미를 가진다. 한국 디자인이 호조를 보이는 것과 한국 경제의 강렬한 기세는 새롭고 가혹한 세계정세가 낳은 산물이다.

한류 시대

•

한국의 정원과 일본의 정원을 비교하면 그 배후에 깃들어
있는 세상에 대한 자세의 차이를 명확하게 이해할 수 있다.
일본에서는 자연 그 자체를 섬세하게 만들기 위해 나무
한 그루, 풀 한 포기, 돌맹이 하나에 이르기까지 깎고 다듬어
둥그렇게 만든다. 그러나 한국의 정원에서는 일본 방식의
그런 조작이 지나치게 부자연스럽다는 이유로 배제하고
자연을 거친 상태 그대로 방치한다. 과거에는 한국의 정원을
보면 그 거친 모습에 "이게 정원인가?" 하는 저항감을
느꼈지만 지금은 반대로 그런 한국 방식에 흥미가 느껴진다.
자연을 섬세하게 변화시킬 수 있다고 생각하는 일본 방식
안에는 자연에 대한 오만함이 엿보이는데, 자연을 방치하는
한국에서는 자연에 대한 경의와 두려움이 느껴지기 때문이다.

 정리하자면, 한국과 일본은 세상에 대해 대조적인 방법으로
대응해온 것이다. 일본 방식은 건축의 기둥이나 장지문의
틀을 가늘게 만드는 것처럼 자신을 '작은' 사물로 감싸 주변을
작고 편안한 환경으로 바꾸어간다. 일본 방식은 결국, 자신의
세계로 만들 수 있는 장소에 한계가 있고, 그 '작은 사물'로
채워진 섬세한 세상에 갇혀 버린다. 한편 한국 방식은

일방적으로 '작은 것'을 추구하지 않는다. 세상의 크기, 거친 상황에 맞추어 세상과 자신 사이에 적절한 '작은 것(종이)'을 삽입해 주변을 둘러싸는 장지문처럼. 세상이 거칠어지기 시작했을 때, 어떤 거친 세상과도 조정이 가능한 강건한 한류는 힘을 발휘하는 것이다.

벌집무늬의 한국 장지문

●

안양의 프로젝트에서는 최첨단 과학 기술의 도움을 받아
한국의 방법론으로 혹독한 자연에의 대응을 시도했다. 우리
팀은 우선 한국의 한지로 둘러싸는 듯한 스크린을 만들 수
있을지, 그 가능성을 찾아보았다. 다양한 재료의 가능성을
검토한 뒤 최종적으로 우리가 도달한 결론은 한지로 만든 벌집
구조를 중심으로 잡고 그것을 FRP(유리섬유 강화 플라스틱)로
감싸는 현대판 한국 장지문[20]이었다.

　　종이 재질의 벌집은 플라스틱으로 양쪽을 감싸면 그 자체가
구조체가 될 정도로 강한 패널로 변한다. 더구나 표면을 둘러싼
FRP의 미끈미끈한 생물적 질감은 한국 장지문의 관능적
질감에 전혀 뒤지지 않는다.

　　적갈색의 FRP 너머에 종이 재질의 벌집 구조가 비쳐
보이는 요염함은 현지의 벌들에게도 먹혔다. 진짜 벌집이라고
착각했는지, 많은 벌들이 이 '작은 건축'으로 모여들었다.[21]

　　종이 벌집을 FRP 패널로 양쪽에서 감싼 이 현대판 한국
장지문은 두께가 불과 46밀리미터에 지나지 않는다. 그 얇은
판만을 이용해 강도가 있는 건축물을 만들려면 역시 '의존
구조'의 도움이 필요했다.[22] 서로 마주 보는 두 장의 벽을

20. FRP로 둘러싼 현대판 한국 장지문

21. 벌집의 육각형 모양에 이끌려 벌들이 패널로 날아들었다.

22. 두 장의 벽이 서로 의존하는 구조와 터널 모양 구조

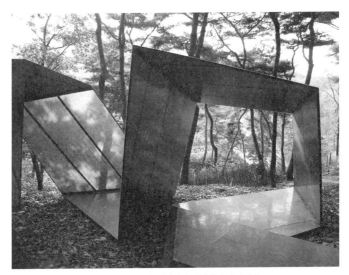

23. 벽을 비스듬히 배치하자 안정감이 강해졌다.

비스듬히 의존하게 하면 구조적으로는 안정되지만 비스듬하게
기울기 때문에 머리가 벽에 닿을 정도로 답답한 공간밖에
만들 수 없다. 이것이 마음에 들지 않아 벽을 지면에서
직각으로 세우고 그 위에 지붕을 걸친 터널 모양의 구조를
선택하면 머리는 닿지 않아 여유가 생기지만 구조적으로는
벽과 지붕이 접합되어 있는 코너 부분이 생겨 지진이
발생하면 즉시 쓰러진다.

그 약점을 해소하려면 두 장의 벽을 평행이 아니라 약간 기울여서 마주 보게 하면 된다[23]는 것이 구조 설계를 담당한 에지리 노리히로(江尻憲泰)의 충고였다. 마주 보는 두 개의 벽이 서로 의존하게 하고 다시 평행을 무너뜨리는 방식으로 3차원적으로도 의존하게 하자 안정감이 강해졌다.

종이 뱀

●

평행과 직각을 중시하면서 질서정연하게 합리적으로 조립하면
강한 결과물을 얻을 수 있다는 것이 20세기의 일반적인
상식이었다. 그러나 안양에서는 전혀 반대 현상이 발생했다.
두 장의 벽을 평행이 아닌 비스듬한 형태로 세우는 방식을
이용해 오히려 강도를 확보할 수 있었다. 난잡한 것, 이지러진
것, 처음부터 무너진 느낌이 드는 것이 오히려 강하다는 사실이
재미있다. 지나치게 질서정연하게 갖추어진 것, 지나치게
안정감이 드는 것에는 무엇인가 근본적인 연약함이 깃들어
있다는 생각이 들었다. 이 직감도 꽤 가치 있다는 느낌이 든다.

벽이나 천장의 평행을 무너뜨리자 더욱 재미있는 현상이
나타났다. 평행, 직각에 얽매여 있으면 형태가 완결되고 닫혀
버린다. 하지만 평행과 직각을 무너뜨리자 완결될 수 없는
무한대의 형태가 발생하고 자동으로 형태가 열리면서
건축물이 숲 속으로 끝없이 뻗어나갔다. 상자였던 것이 활짝
개방되어 숲 속으로 끝없이 뻗어나가는, 즉 건축물이 걸음을
옮기기 시작한 것이다. 벽이 천장과 연결되고, 그것이 바닥과
연결되면서 나선형 운동이 시작되어 멈추지 않았다. 마치 뱀
같았다. 뱀처럼 꿈틀꿈틀 회전하면서 숲 속으로 뻗어나간다는

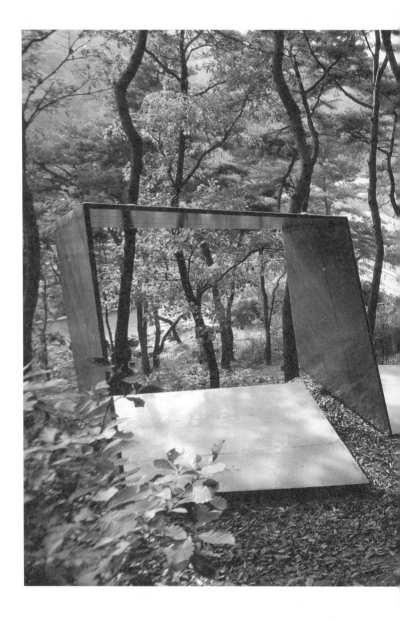

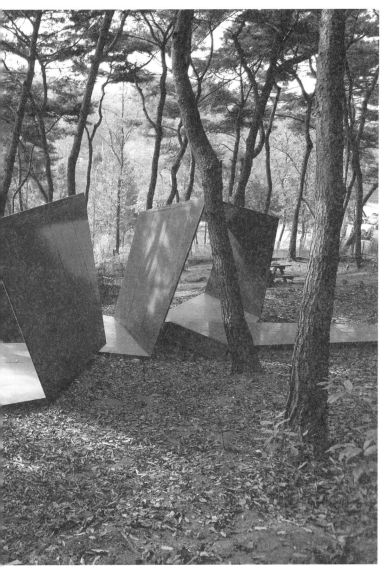

24. 뱀처럼 꿈틀거리며 숲 속을 달리는 종이 뱀(2005)

점에서 이 파빌리온을 종이 뱀(paper snake)이라고 이름 붙였다.[24]

숲 속의 고즈넉한 '작은 건축'이 활발하게, 자유롭게 걷기 시작한 것이다. 평행과 직각이라는 규칙을 벗어난 순간, 왜소했던 존재가 꿈틀거리며 연장되어 우주적 규모를 획득했다. 멋진 점프가 숨겨져 있는 듯한 느낌이 들었다. '작은 건축'이 넓은 세상으로 점프한 것이다. 세상의 본질, 우주의 본질과 통하는 듯한 가슴 설레는 신비가 눈앞에 나타났다. DNA가 왜 나선형인지 이해할 수 있을 것 같은 느낌이 들었다.

한국인들은 피크닉을 좋아한다. 일본의 정원처럼 만들어진 자연을 걷는 것보다는 자연의 숲 속을 걷는 것을 즐긴다. 이 차이는 앞에서 설명한 한국인들의 세계관과 자연관 때문일 것이다. 서울에서 안양까지 숲 속 산책로가 연결되어 있는데 상당히 먼 거리지만 사람들은 아랑곳하지 않고 걷는다. 그 코스 종점에서 종이 뱀이 산길을 걷는 데 지친 사람들을 맞이한다. 생생하고 거친 한국의 자연과 부드러운 인간 사이에 개재하는 종이 뱀. 여기에는 일본과 전혀 다른 자연과 인간의 관계가 존재한다. 정리되어 고즈넉한 자연에는 움직이지 않는 얌전한 '다실'이라는 일본 방식의 '작은 건축'이 어울리고 반면 행동하는 늠름한 사람들에게는 나선 모양으로 끝없이 뻗어나가는 한국의 '걷는 건축'이 어울린다.

알루미늄 벌집

•

후일담이 있다. 이 종이 뱀을 통해 나는 벌집 구조의 마법에 완전히 사로잡혔다. 벌이 이 구조에 빠져 둥지를 만들기 시작한 것도 무리는 아니다. 평행과 직각을 약간 벗어나면 어떤 환경에서도 확장 가능한 거대한 자유를 얻을 수 있다는 사실을 벌들은 발견한 것이다. 벌집은 작은 것을 세상과 연결시키는 무기다.

　종이 벌집 다음으로 알루미늄 벌집을 만났다. 20미크론 두께에 지나지 않는 금박처럼 얇은 알루미늄을 이용해 콘크리트 덩어리 같은 강도를 획득할 수 있는 기술이 있다는 사실을 알게 되었기 때문이다. 알루미늄 벌집은 비행기의 기체를 만드는 기술이라서 강하면서도 가볍다. 이 마법의 재료 덕분에 비행기처럼 거대한 물체가 하늘로 날아오르는 기적을 실현할 수 있다. 더구나 이 알루미늄 벌집은 강할 뿐만 아니라 아름답다. 빛이 알루미늄 벌집의 작은 면에 부딪혀 다양한 각도로 반사되면서 빛의 입자가 공중에서 얼어버린 듯한 벽이 만들어진다.

긴자 티파니빌딩의 보수

●

긴자(銀座) 거리에 티파니빌딩을 설계해달라는 의뢰가
들어왔을 때, 이 마법의 벌집을 사용하면 좋겠다는 생각이
들었다. 티파니의 다이아몬드는 왜 그렇게 빛이 나는 것일까.
우선 특수한 손톱을 이용해 다이아몬드를 부각시키기 때문에
다이아몬드 뒤쪽에서도 빛이 들어온다. 그리고 다이아몬드를
자를 때 면의 각도를 정밀하게 계산해 빛의 반사를 최대한으로
만드는 것이 티파니의 노하우다. 다이아몬드라는 '작은 입자'를
사용해 빛이라는 현상을 최대화하는 것이다. 다이아몬드는
그런 기적을 가능하게 만드는 '작은 입자'이다. 평소 비행기의
날개에 감추어져 있어서 모습을 드러내지 않는 이 알루미늄
벌집을 이용한다면, 마찬가지로 최소의 물질을 이용해 빛이라는
현상을 최대화할 수 있을지도 모른다고 생각한 것이다.

긴자의 티파니 프로젝트는 제한이 많은 어려운 작업이었다.
빌딩을 신축하는 것이 아니라 기존 빌딩을 보수해 거기에
티파니다움을 표현해달라는 어려운 주문이었다. 더군다나
기존 외벽을 파괴하지 말라는 요구였다. 4층에서 9층까지는
임차인들이 사용하고 있기 때문에 그들의 방에서 바라볼 수
있는 전망도 손상되어서는 안 된다는 매우 어려운 주문이었다.

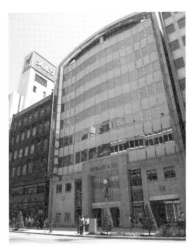

25. 긴자 티파니(보수 전)

우리가 제시한 방법은 기존 빌딩의 외벽에 나무에 기생하는 것처럼 벌집 패널을 부착하는 것이었다. 기존 건물은 콘크리트로 만든 평범한 사무용 빌딩이었다.[25] 그 콘크리트 벽에 알루미늄 벌집이라는 '작은 건축'을 붙여 무겁고 어두운 콘크리트 상자에 빛의 가루를 뿌리듯 표현하는 것이다.

양쪽에 유리를 대어 알루미늄 벌집을 샌드위치 모양으로 감싼 패널이 '빛의 입자'를 만들어낸다. 벌집은 투명해 시야를 차단하지 않기 때문에 실내에서는 방해가 되지 않아 4층 이상의 임차인 사무실에서도 환영했다.

기생하는 나무로 빌딩을 덮는다

•

더구나 이 '작은 건축'은 하나하나에 네 개의 발이 달려
있어서 마치 수많은 기생목처럼 낡은 긴자의 빌딩 위에
뿌리를 뻗는 것이다.

기생목의 뿌리에 해당하는 부분에는 해치백 차량의
창문에 사용되는 특별한 경첩을 부착했다.[26] 이 신축성 있는
경첩을 사용하면 기생목은 자유로운 각도에서 콘크리트
벽과 접속된다. 작은 기생목 무리가 낡은 빌딩 위에 다양한
각도로 기생하는 것이다.

알루미늄 벌집으로 이루어진 기생목은 각각 자립한
'작은 건축'인 것이다. 긴자의 티파니는 108개의 '작은 건축'의
집합체가 되었다. 108개의 '작은 건축'이 커다란 빌딩에
기생해 크고 무거운 빌딩이 작고 귀여운 존재로 변신했다.[27]

도시라는 무거운 덩어리가 이런 과정을 거쳐 '작은
건축'으로 분해되는 것이 재미있다. 사람들은 도시가
빌딩이라는 단위로 이루어져 있다고 생각해왔다. 그러나
빌딩이라는 단위는 인간이라는 생물의 크기와 비교할 때
지나치게 크다. 보수할 때도 단위가 빌딩이므로 빌딩 벽을
통째로 바꾸는 것은 큰 공사다. 그러나 티파니의 기생목처럼

26. 벌집 패널을 외벽에 부착하기 위한 특수한 경첩

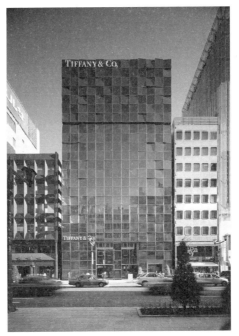

27. 긴자 티파니(보수 후, 2008)

작은 것을 단위로 삼으면 이야기가 달라진다. 자신이 사용하는 방의 창문에만 생활에 필요한 기생목을 기생하게 할 수도 있다. 예를 들어 자신이 사용하는 방만을 위해 태양광 발전으로 패널을 기생하게 할 수도 있다. 그것만으로도 도시와 인간의 관계가 근본적으로 변화한다. 도시의 초고층 건축 벽이나 다양한 '큰 건축'의 벽면에 탈부착이 자유롭고 대응력이 뛰어난 '작은 건축'을 기생하게 하는 것만으로도 도시의 인상이 '작아 진다.' 도시라는 지나치게 거대한 덩어리, 또한 건축이라는 지나치게 거대한 덩어리를 작은 기생목이 분쇄하는 것이다.

그라나다 오페라하우스

•

벌집 아이디어는 계속 이어졌다. 스페인의 고도(古都)
그라나다에 지어질 새로운 오페라하우스 경쟁에서 벌집을
기본으로 삼은 우리의 제안이 선정되었다. 벌집이 갖추고 있는
생물적인 자유와 강도를 깨달은 우리는 오페라하우스처럼
큰 건축에도 그 원리를 응용했다. 그라나다에는 이슬람 건축의
최고봉 가운데 하나라고 불리는 알람브라(Alhambra)궁전이
널리 알려져 있다. 알람브라의 건축은 직각에 얽매이지 않는
자유로운 기하학 무늬가 아름답다.[28] 우리의 벌집 구조는
알람브라 방식의 자유로운 기하학과 잘 어울린다.

28. 알람브라궁전의 돔

29. 그라나다, 퍼포밍아트센터의 모형

30. 그라나다 거리의 퍼포밍아트센터(완성 예상도)

오페라하우스의 수용 인원은 1,500명으로 설정되어 있었다.
1,500명을 수용하는 극장을 만들면 아무래도 벌집 모양의
거대한 상자가 되어버려 그라나다라는 도시의 중세적인
작은 규모에서 벗어나버린다. 하지만 50명을 단위로 삼는
'작은 건축'이 30개 모여 1,500명을 수용하는 오페라하우스를
만든다면 고풍스러운 '작은 도시'와도 잘 어울릴 것이다.
또 작은 단위를 모아 거대한 전체를 만들 때는 사각형을
단위로 사용하면 직각을 기본으로 삼는 딱딱한 느낌의 격자가
표면에 지나치게 드러나 고풍스러운 도시와 어울리지 않는다.
하지만 육각형 단위를 기본으로 삼아 벌집 모양으로
연결하자 유연한 연속감이 만들어지면서 그라나다라는
도시와도 궁합이 잘 맞았다.[29, 30]

　　작은 것을 거대한 세계로 부드럽고 유연하게 접속하기 위해
꿀벌은 육각형을 선택했다. 벌집의 지혜는 건축에도 응용이
가능했다. 육각형은 서로 조화를 이루며 서로에게 의존하기
때문에 보다 강하고 보다 유연하다.

지붕의 비밀

•

그라나다에서는 육각형을 사용해 '큰 건축'을 '작은 건축'으로
분해했지만, 가미나리몬(雷門) 앞의 아사쿠사(淺草)관광 문화
센터에서는 전혀 다른 방식으로 거대한 건축을 분할하는 데
도전해보았다.

　다이토구(台東區)에서 대지가 330제곱미터밖에 되지 않는
곳에 고도 제한의 한계인 39미터 높이의 복합적 공공건축을
지어달라는 의뢰가 들어왔다. 1, 2층은 아사쿠사를 방문하는
관광객을 위한 정보 센터, 6층은 라쿠고(落語. 에도 시대에 성립되어
현재까지 전승되고 있는 전통적인 만담의 일종)를 관람할 수 있는
소극장, 8층은 스카이트리를 바라보면서 한 잔 기울일 수 있는
카페와 테라스를 만들어달라는 다양한 요구였다.

　일반적인 방식으로 이 기능을 모두 갖추려면 8층 건물의
단순한 키다리 빌딩이 되어버린다. 앞에 서 있는 가미나리몬과
비교하면 너무 크다. 요구하는 모든 기능을 충족시키면서
'작은 건축'을 만들 수는 없을까.

　오중탑(五重塔)에서 단서를 찾았다. 중국과 일본은 탑을
제작할 때 매우 신중했다. 단층일 경우 지붕을 얹어 처마를
길게 빼면 빗물이 나무로 이루어진 외벽에 닿지 않는다.

나무는 지붕에 의해 지켜지기 때문에 오랜 기간 제 모습을 유지할 수 있다. 따라서 큰 문제는 없다. 하지만 높은 건축물을 제작하는 경우 꼭대기에 지붕을 얹어 처마를 아무리 길게 뽑아도 빗물을 막기 어렵다. 나무 기둥과 벽은 빗물에 그대로 드러나 즉시 썩어버린다.

그래서 생각한 것이 층마다 지붕을 얹는 오중탑 아이디어다. 단층 건축을 다섯 개 겹쳐놓은 듯한 오중탑의 단면을 만들면 나무는 각각의 지붕으로 보호된다. 지붕은 빗물로부터 건축을 보호할 뿐만 아니라 그림자를 만드는 역할도 한다. 지붕이 겹쳐진 건축물은 그림자가 겹쳐진 건축이다. 그래서 높고 큰 건축이라도 전체가 그림자에 덮여 위압감이 느껴지지 않는다. 우리는 이 방식을 사용해 가미나리몬 앞에 팔층탑 같은 현대적 건축을 만들어보자고 제안했다.

그라나다의 벌집 구조와는 전혀 다른 방식으로 큰 건축을 작게 분할하는 방법을 발견한 것이다. 여덟 개의 단층 목조 주택을 쌓아 올린 듯한 모습이 되었다.[31] 재미있는 것은 어떤 층에서도 눈앞의 처마가 풍경을 적절하게 잘라내어 아래쪽의 거리가 마치 자신의 집 마당처럼 가깝게 느껴진다는 점이다. 지붕 덕분에 그런 '친근감'이 탄생했다.

두 개의 비스듬한 부자재가 서로 의존해 지붕이

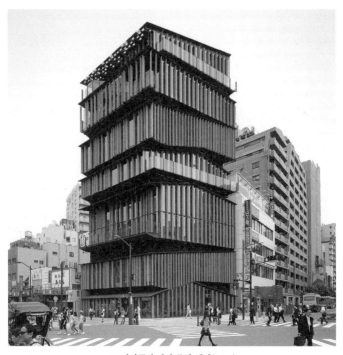

31. 아사쿠사 관광 문화 센터(2012)

만들어진다. 서로 의존하는 방식에 따라 평평한 지면 위에 인간을 위한 공간이 완성된다. 그 공간은 지붕이라는 비스듬한 부자재 덕분에 눈앞의 마당과 하나로 연결된다. 아시아의 저층 건축은 이런 식으로 지붕을 매개체로 삼아 지면과 연결된다.

지붕에 의해 인간과 지면이 하나가 되는 것이다. 2층에 있건 8층에 있건 지붕이 인간과 지면을 연결해준다. 아사쿠사의 '팔중탑'을 디자인하면서 지붕의 그런 비밀과 힘을 배웠다.

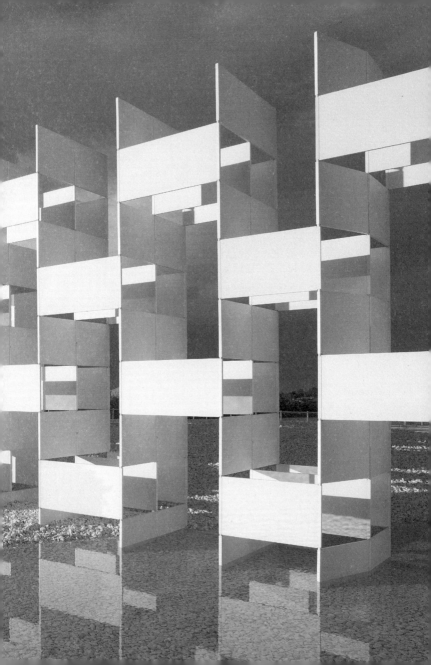

엽기

나무를 엮는다 ― 지도리 박물관

젬퍼와 민속학

•

19세기 건축 이론가 고트프리트 젬퍼(Gottfried Semper)는
저서 『건축예술의 4요소(The Four Elements of Architecture)』에서
난로(hearth), 기초(mound), 틀/지붕(roof), 담장/피복(enclosure)
등의 네 가지를 건축의 기본 요소로 들었다. 일반적으로 건축의
기본 요소라고 하면 구조(기둥이나 대들보), 피막(皮膜. 벽이나 창문),
설비라는 세 가지 요소를 생각해 건축업계나 대학의 건축
교육은 모두 이 세 분야로 분할되어 있다. 젬퍼가 어디에서
이런 참신한 네 가지 요소를 추출했는지 줄곧 궁금했다.

비밀은 젬퍼가 태어난 19세기를 풍미했던 민속학에 있다.
19세기에 민속학 붐이 있었다면 뜻밖이라고 생각하는 사람이
많을 것이다. 실제로 그가 설계한 건축은 민속학이라기보다는
정통적인 고전주의에서 벗어나려 했지만 벗어날 수 없는
지루하고 무거운 분위기가 감돌았기 때문이다.[1] 그러나
젬퍼는 세계 각지에 있는 원시적 주거 시설을 연구한 결과,
이 네 가지 요소에 도달하게 되었다.

19세기 중반, 만국박람회라는 새로운 미디어를 통해
변경의 주거 시설이 유럽에 소개되면서 커다란 문화적 충격을
받았다. 만국박람회가 고트프리트 젬퍼의 이론을 낳았다고

1. 젬퍼가 설계한 드레스덴의 오페라하우스(1841)

말할 수도 있다. 민속학적 관점이라고 하면 우리는 즉시
20세기 후반의 레비스트로스(Claude Lévi-Strauss)*로 대표되는
구조주의자(構造主義者)들을 떠올리지만, 사실은 19세기 유럽이
'다른 세계'로부터 받은 충격이 훨씬 더 컸다.

* 클로드 레비스트로스(Claude Lévi-Strauss, 1908-2009). 프랑스의 문화인류학자.
 지은 책으로 『슬픈 열대』 『야생의 사고』 등이 있다.

원형으로서의 직물

•

젬퍼는 유목민의 문화를 '근원적인 예술'로 보고, 인간의 원형에 가장 가까운 문화라고 생각했다. 그 문화 안에서 그가 가장 주목한 것이 직물(織物) 문화였다. 그 직물의 연장이 건축의 네 가지 요소 중 하나인 '틀/지붕'의 기술이며 인류가 최초로 발명한 구조물은 끈의 매듭이었다고 유추하고, 그것을 직물의 원점으로 보았다. 끈의 매듭에서 유목민의 텐트가 파생되었고 네 가지 요소 중 하나인 '틀/지붕'이 탄생했다는 주장이다.

그렇기 때문에 젬퍼의 추리는 독일어의 '벽(wand)'이라는 단어가 '의복(gewand)'이나 '감다(winden)'라는 단어와 관계 있다는 식으로 전개된다. 천과 건축이 같은 종류라는 대담한 주장이다.[2]

돌을 쌓아서 만드는 고대 그리스·로마 이후의 무거운 건축에서 어떻게 벗어나는가 하는 것이 19세기 이후 건축계의 가장 큰 주제였다. 젬퍼는, 돌을 쌓는다는 유럽 건축의 원리에서 벗어나는 단서를 천을 엮는 행위에서 찾았다. 그는 돌을 쌓는 행위를 네 가지 요소 중 하나인 '기초' 작업으로 한정했다. 그 견고한 기초 위에 끈과 끈을 연결해 천을 엮듯 '틀/지붕'을 엮는 행위 안에서 건축의 본질을 본 것이다.

건축을 이미 존재하는 '죽은' 것으로 포착하는 것이 아니라

2. 젬퍼가 유목민의 직물에서 발견한 도식

'만든다'는 행위에 착안했다는 데 젬퍼 이론의 재미가 있다.
완성된 건축을 남의 일처럼 바라보며 이런저런 비판을 하는
것이 아니라, '만든다'는 입장에서 생각하면 뜻밖의 발견을
할 수 있다. 건축이 전혀 다르게 보이기 때문이다. 일상적인
설계 작업을 통해 공사현장에서 건물이 지어지는 과정을
추구하는 것, 그것이 나의 기본적인 자세다. 19세기 중반에
지금의 나와 마찬가지로 '만든다'는 행위를 통해
건축을 재정의하려 했던 사람이 있었다는 데 놀라는
한편 감동을 받았다.

쌓기에서 엮기로

•

젬퍼의 사고 과정은 나 자신이 '작은 건축'을 진화시켜온
사고 과정과 완전히 일치했다. 나는 벽돌처럼 작은 단위를
쌓는 행위에 착안하는 데에서 출발했다. 다음에 그 단위를
단순히 쌓는 것이 아니라 단위끼리 의존하는 방법, 즉
의존 구조로 흥미가 옮겨갔다. 의존 구조에서 중요한 것은
의존 상태가 풀리지 않도록 하는 것이다. '풀리지 않는다'는
것은 단위와 단위를 엮는 것이라고 바꾸어 말할 수 있다.
잘 엮어야 건축물이 튼튼해지고 적은 물질을 사용하더라도
강한 건축을 만들 수 있다.

　젬퍼가 발견한 '엮는' 방법은 다양한 단서를 제공해주었다.
건축을 유목민의 텐트처럼 직물이라고 생각하면 건축의
가능성이 단번에 확대된다. 딱딱하고 무거웠던 건축이 단번에
사막의 바람에 팔랑거리며 자유롭게 펄럭이기 시작했다.

밀라노 살로네

•

의존 구조에서 본격적인 '엮는' 구조로 전환하게 된 계기는
밀라노에서 찾아왔다. 레오나르도 다빈치의 후원자로
유명한 명문 스포르차(Sforza)성의 안마당에 작은 파빌리온을
디자인해달라는 의뢰가 들어온 것이다. 밀라노 살로네라는
디자인 이벤트를 위한 가설 건축으로 일주일 뒤에는 다
허물어버린다는 가설 프로젝트였다. 그야말로 유목민처럼
대응이 가볍고 '작은 건축'을 요구하는 것이었다.

　　빠른 시간에 조립해서 사용하고 바람처럼 순식간에
사라져버리는 건축은 불가능할까. 그 스포르차 성의
중후한 석조 건물 안마당에 나무를 사용해 대응이 빠른
건축물을 '엮을' 수는 없을까.

히다 다카야마에 전해지는 장난감 지도리

●

직원들과 논의하는 과정에서 히다 다카야마(飛驒高山)에
재미있는 장난감이 있다는 이야기가 나왔다. '지도리'라는
이름의 그 장난감은[3] 짧은 나무막대 몇 개가 들어 있을 뿐인,
보잘것없는 것이었다. 하지만 이 나무막대에 엄청난
비밀이 숨겨져 있다.

　일반적인 목조 건축은 매우 단순한 원리로 구축되어 있다.
일본뿐 아니라 두 개의 나무를 '엮는'것이 전 세계 목조 건축의
공통 원리다. 당연하지만 한 개의 나무만으로는 건축물을
만들 수 없다. 두 개의 나무를 접합하면, 즉 엮을 수 있으면
그 조작을 되풀이해 3차원의 입체적 건축에 도달할 수 있다.
전 세계의 목조 건축은 이 단순한 원리를 응용한 것이다.

3. 히다 다카야마에 전해지는 지도리라는 장난감

두 개의 막대를 엮는 방식은 다양하다. 못이나 나사를 이용해 강제로 엮는 방법도 있고, 금속을 사용하지 않고 나무에 요철을 파서 엮는 방법도 있다. 일본에서는 이런 식으로 금속을 사용하지 않고 엮는 방식을 '쓰기테(繼手)'라고 부르는데, 세계적으로 그 유례를 찾아보기 어려운 형태로 진화되었고 세련되었다. 철로 만든 못이나 나사는 녹이 슬고 썩어서 수명이 짧다. 그것을 잘 알고 있던 일본의 목수들은 금속을 사용하지 않는 쓰기테 방법을 진화시켜 목조 건축을 오랫동안 유지해왔다. 세계에서 가장 오래된 목조 건축인 호류지(法隆寺)는 그 기술을 잘 상징해준다.

지도리를 보았을 때, 여기에는 지금까지 내가 알고 있는 쓰기테를 초월한 가능성이 감추어져 있다는 생각이 들었다. 왜냐하면 일반적인 쓰기테가 두 개의 막대를 연결하는 방식인 데 비해 지도리는 세 개의 막대를 하나로 접합하는 방식이었기 때문이다. 일반적으로 쓰기테는 두 개의 막대에 각각 요철을 만드는 방법으로 막대와 막대를 엮는다. 그러나 지도리처럼 세 개의 막대가 한곳에서 만나는 경우는 어떤 식으로 요철을 만들어야 할까. 홈을 깊이 파면 남아 있는 단면적이 너무 적어 부러져버릴 것이다.

그러나 지도리라는 장난감을 고안해낸 히다 다카야마의

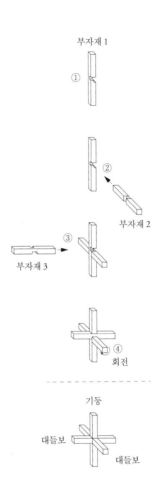

부자재 1

①

②

부자재 2

③ 부자재 3

④ 회전

기둥

대들보 대들보

4. 세 개의 막대를 엮는 지도리의 구조

기술자는 이 어려운 문제를 너무나 간단히 해결했다.
곡면을 이용하는 방법을 생각해낸 것이다. 곡면을 이용하면
짜맞춘 뒤에 비틀 수가 있다. 세 개를 한 점에 모아 마지막에
그중 한 개를 비트는 것이다.[4] 그러자 놀랍게도 세 개의 막대가
꼼짝도 하지 않고 탄탄하게 엮였다. 마치 마법을 보는 듯했다.
이 마법에 의해 가로 막대와 세로 막대 이외에 또 하나의
수직 막대를 첨가한 3차원 직물이 나타난다. 1차원의 나무
막대에서 3차원의 '나무 천'이 엮어지는 것이다.

　이 지도리의 원리를 이용하면 홈을 판 가느다란 나무막대를
일본에서 가져오는 것만으로 못이나 접착제를 전혀 사용하지
않고 밀라노의 고성(古城) 안에 3차원 물체(건축물)를 조합할 수
있다는 생각이 들었다. 더구나 일주일 뒤 못을 뽑거나 접착제를
녹이는 성가신 과정을 전혀 거치지 않고 막대를 반대 방향으로
비트는 것만으로 3차원의 복잡한 물체가 1차원의 막대로
해체되는 것이다.

스포르차 성의 안마당

●

밀라노의 고성에 갑자기 나타난 목제 파빌리온[5]은 우리가
상상했던 것 이상으로 가늘고 가벼워 몸을 기대면 쓰러져버릴
것 같았다. 일본의 목조 건축은 전 세계에서 유례를 찾아보기
어려울 정도로 섬세하지만, 그래도 기둥의 최소 단면의 크기는
가로세로 각각 10센티미터 전후이다. 하지만 밀라노의 지도리를
구성하는 막대의 굵기는 겨우 3센티미터에 지나지 않는다.
지도리의 이음새 세 개가 한곳에서 만나기 때문에 교차하는
부분은 겨우 1센티미터 정도의 가느다란 목재가 교차한다는
결과가 나온다. 하지만 일반적인 목조 건축이라면 이음새끼리의
거리는 2-3미터인 데 비해 이음새와 이음새 사이의 거리를
30센티미터로 좁히자 마치 정글짐처럼 수많은 막대가 얽히면서
힘을 분담해 기적처럼 섬세한 구조체가 가능했다.

　일본에서 데려온 두 명의 학생이 나흘에 걸쳐 이 복잡한
입체를 조립했다. 일주일간의 전시가 끝난 뒤에는 그야말로
새끼거미들이 순식간에 사라져버리듯, 이 구름처럼 희박한
물체는 석조 건물 안마당에서 자취를 감추었다. 유목민이 텐트를
조립했다가 눈 깜짝할 사이에 해체하는 듯한 가벼움을 나무
막대를 사용해 실현했다. 나무를 천처럼 사용할 수 있다.

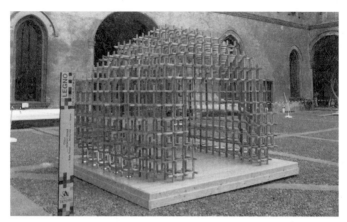

5. 밀라노의 지도리(2007)

히다 다카야마의 기술자로부터 전해내려온 지혜 덕분에
150년 전에 젬퍼가 말한 '엮는 건축'이라는 콘셉트는
비유가 아닌 현실적인 물체로 나타난 것이다.

지도리로 만든 작은 박물관

•

밀라노에서 실현한 '지도리'는 지붕도 없고 뼈대만 있는 것으로
실제로 사람이 그 안에서 생활할 수 있는 본격적인 건축은
아니었다. 그러나 애써 여기까지 온 바에야 다음에는 기간이
한정된 파빌리온이 아니라 영구적으로 사용할 수 있는
'엮는 건축'을 만들어보고 싶었다.

어렴풋이 그런 생각을 하고 있는데, 물 벽돌 프로젝트에서
신세를 진 나카오 마코토(中尾眞) 씨로부터 연락이 왔다.
아이치현(愛知縣) 가스가이시(春日井市)에 치과 의료 관련 기자재
전문 기업인 나카오 씨 회사(GC)의 역사를 전시하는 작은
박물관을 설계해달라는 것이었다. 이 '작은 박물관'이라는 말에
문득 생각이 떠올랐다. '엮는 건축'으로 큰 미술관을 만들기에는
장애물이 너무 높지만 작은 박물관이라면 가능할지 모른다.
일반적인 건축가는 큰 일을 의뢰받으면 기뻐하지만 사실 작은
일일수록 큰 기회가 숨어 있다. 큰 일을 하면서 의미 있는
새로운 아이디어를 실현시키기는 어렵다. 자기도 모르는 사이
지루한 기존 아이디어를 재활용하거나 늘려갈 수밖에 없다.
그 때문에 큰 건축은 단순한 '큰 쓰레기'가 되기 쉽다.

'평범한 주택지 안의 대지'라는 말도 마음을 끌었다. 주변

목조 주택의 인간적인 규모도 지도리와는 궁합이 잘 맞을 것 같았다. 그리고 지도리를 구성하는 작은 프레임은 그대로 박물관의 전시 케이스도 된다. 작은 전시 케이스가 무수히 모여 있고 그 집합체가 하나의 건축이 된다는 전체적인 모습이 눈앞에 떠올랐다. 즉시 밀라노의 프로젝트에서 구조 설계를 담당했던 구조 설계 기술자 사토 준 씨에게 전화를 걸었다. 유목민적인 가설 목조 텐트가 영구적인, 사람이 생활할 수 있는 본격 건축으로 변신을 시작한 것이다.

사토 씨의 계산에 따르면 일본의 지진을 견디기 위해서는 밀라노에서 사용한 3센티미터가 아니라 적어도 6센티미터 굵기의 단면을 가진 목재를 사용해야 한다. 그러나 6센티미터 굵기도 매우 가늘었다. 10센티미터 굵기 내외의 기둥을 기본 부자재로 삼는 일반적인 목조 건축과 비교하면 6센티미터 굵기의 목재로 이루어진 50센티미터 격자의 정글짐은 엄청나게 가늘고 가벼웠다. 사토 씨는 6센티미터 굵기의 지도리 프레임을 도쿄대학 건축학과 지하 실험실로 가져가 다양한 강도 실험을 실시했다.[6] 목조 건축에서는 보통 상식적인 크기의 목재를 사용하기 때문에 이런 실험이 필요 없지만 이번에는 6센티미터 굵기의 가느다란 목재를 거미줄처럼 엮어서 3층 높이의 영구적인 건축물을 만들어야 하기 때문에 설계 팀 전원이

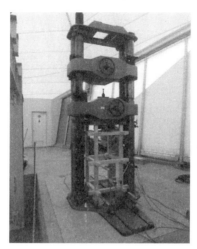

6. 도쿄대학에서 실시한 강도 실험

신경을 곤두세우고 있었다. 컴퓨터를 이용해 초고층 건축을
해석하는 수준의 본격적인 구조해석도 이루어졌다. 무엇보다
성냥개비 같은 나무를 못이나 접착제를 전혀 사용하지 않고
조합해 3층 건물을 만드는 것이니 신중하지 않을 수 없었다.
계산도 복잡했지만 시공은 그보다 더 힘들었다. 그럼에도
마쓰이(松井)건설의 목수들은 불평 한마디 하지 않았다.[7, 8]

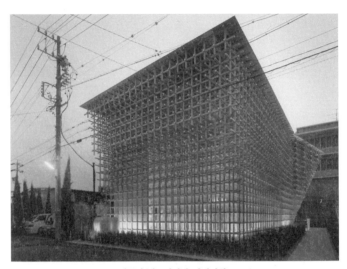

7. GC박물관(가스가이시, 아이치현, 2010)

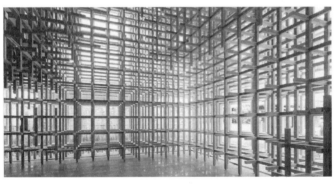

8. 50센티미터 격자의 정글짐 같은 GC박물관 인테리어

현대 사회의 다이부쓰요

•

비가 가장 많이 닿는 목재의 가장자리 부분은 아크릴 계통의
도료로 하얗게 칠했다. 나무의 가장자리 부분에는 도관(導管)이
드러나 있기 때문에 빗물이 스며들기 쉽다. 그것을 방지하기
위해 예전의 목수들은 조개껍데기 가루를 아교로 녹인 안료로
나무 가장자리를 보호했다.

목조 건축에서 가장 신경 쓰는 것은 비가 내려도 썩지
않도록 하는 연구이다. 처마를 길게 내어 빗물을 방지하는
것이 기본이다. 나무 프레임을 위로 갈수록 조금씩 바깥쪽으로
나오게 디자인하고 맨 윗부분을 처마로 보호하면[9] 비나
자외선을 막아주는 강한 건축을 만들 수 있다. 그렇게 위로
갈수록 외부로 튀어나오는 단면을 가진 건축은 나라(奈良)
도다이지(東大寺) 난다이몬(南大門)의 '다이부쓰요(大佛樣)'라는
목조 건물과 비슷하다.[10] 가마쿠라 시대(鎌倉時代. 1192-1333)의
승려 조겐(重源)이 중국에서 들여온 건축 구조를 일본에서는
'다이부쓰요'라고 불렀다. 최소한의 목재를 사용해
최대한의 강도를 획득하려는 중국 방식의 합리성이
이 아름다운 프레임 구조를 만들어낸 것이다.

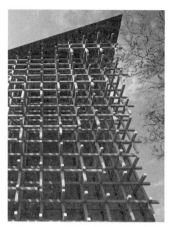

9. GC박물관의 꼭대기와 끝부분의 하얀색 도장

10. GC박물관과 같은 단면을 가진 도다이지 난다이몬의 목조

11. 다이부쓰요를 전해주고 있는 조도지 조도도의 내부

유감스럽게도 이 '다이부쓰요'는 일본에서 얼마 지나지 않아
그 맥이 끊어지면서 도다이지의 난다이몬 이외에 효고현
(兵庫縣)의 조도지(淨土寺) 조도도(淨土堂)¹¹가 남아 있을 뿐이다.
일본인은 구조적 합리성을 추구하는 것보다 부분을 아름답게
연마하는 데 더 흥미가 있었다. 예나 지금이나 일본인은
시스템의 합리성보다 세부적인 부분에 더 얽매이는 경향이 있다.

다자이후의 스타벅스

●

나무를 엮는 구조는 그 이후에도 이어졌다. 후쿠오카현(福岡縣) 다자이후(太宰府)의 산도(參道. 신사나 절에 참배하기 위해 마련된 길) 중간쯤에 스타벅스 매장을 디자인해달라는 의뢰가 들어왔다.

스타벅스라는 카페에는 원래 흥미가 있었다. 그곳에서 독특한 '작은 것'을 느꼈기 때문이다. 큰 공간 안에서 '큰' 아메리칸 커피를 제공해온 20세기 미국 방식의 커피숍에 대한 비판이 스타벅스의 본질이다. 유럽 뒷골목에 있는 카페처럼 아담하고 조촐한 '작은 공간' 안에서 에스프레소 같은 '작은' 커피를 제공하는 방식을 이용해 스타벅스는 '큰 것'을 비판한 것이다.

스타벅스가 설립된 것은 1971년. 1960년대까지 미국에서는 그런 '작은' 커피숍에 그 누구도 아무런 눈길을 주지 않았다. 뉴욕 링컨센터의 카페에 관한 에피소드가 그 시대 미국의 분위기를 잘 전해준다. 1962년에 준공된 링컨센터는 뉴욕 최대 문화센터로 세 개의 극장이 거대한 광장을 둘러싼 형태인데,[12] 그 문화 시설의 설계를 담당한 건축가 필립 존슨(70쪽)으로부터 재미있는 이야기를 들었다. 존슨은 가운데 광장과 인접한 곳에 유럽의 뒷골목처럼 에스프레소를 마실

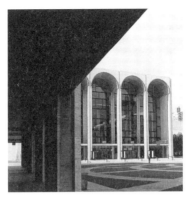

12. 필립 존슨, 링컨센터의 극장으로 둘러싸인 광장(1962)

수 있는 작은 커피숍을 제안했다고 한다. 커피숍은 작지만 광장으로까지 좌석을 배치해 에스프레소를 제공하는 방식이다. 그러나 1960년대에는 이 제안에 아무도 관심을 보이지 않았다. 큰 것을 좋아하는 미국인이 그렇게 작은 커피숍에 눈길을 줄 리 없다는 것이 사람들의 반응이었다. 그러나 스타벅스가 등장한 이후 미국의 도시도 '작은' 쪽으로 방향을 바꾸었다.

하지만 나는 지금의 스타벅스에도 불만이 있었다. 카페는 작지만 인테리어가 전 세계적으로 획일화되어 '거리의 카페' '거리와 일체가 된 작은 카페'라는 '작은' 분위기를 잃어버리고 있기 때문이다. 전 세계에서 똑같은 인테리어 패키지를

13. 처마 밑의 나무를 엮는 구조로 만든 다자이후의 덴만구

재생산한다면 KFC나 맥도널드 등의 '큰 체인'과 다를 것이 없지 않은가. 그래서 다자이후 덴만구 산도의 카페에는 이곳만 있는 '나무를 엮어서' 만드는 건축을 제안했다. 기존 스타벅스와 달리 엄청난 품이 들어가는, 일본의 목수밖에 만들 수 없는 카페를 만들기로 한 것이다.

나무를 정교하게 엮는 기술은 일본 건축의 가장 큰 특기였다. 하지만 최근엔 일본의 목수들조차 이 기술을 발휘할 기회가 거의 없다. 일본 건축 자체가 하나의 패키지 디자인으로

전락해버린 것이다. 와시, 나무, 다다미를 3차원의 패키지로 만든 것을 '일본 건축' '일본식'이라고 부르면서 맥도널드나 KFC를 비웃을 수 없는 상태에 놓인 것이다.

물론 이 다자이후 덴만구도 나무를 엮는 기술을 마음껏 보여주는 멋진 건축물이다.[13] 그 앞에 서 있는 스타벅스 역시 엮는 기법을 구사한 세계에서 여기밖에 존재하지 않는 건물로 만들고 싶다는 제안을 하자, 시애틀의 스타벅스 본사와 이곳 지점의 오너인 마쓰모토 유조(松本優三) 씨는 흔쾌히 동의했다. 다자이후의 구지(宮司. 신사의 제사를 맡은 신관으로 최고의 지위)인 니시카쓰지 노부요시(西高辻信貞) 씨도 그런 건물이라면 다자이후에 잘 어울릴 것이라며 기뻐했다.

경사뿐인 공간

•

깊이가 33미터나 되는 이 공간에는 GC박물관과 다른 방법을
사용하고 싶었다. 가스가이시의 GC박물관 방식과 같으면
이 지역만의 고유성을 살릴 수 없기 때문이다.

　우리가 도달한 결론은 6센티미터 굵기의 목재를 비스듬히
엮는, 품이 상당히 들어가는 방식이었다.[14] GC박물관은
세 개의 목재가 한 점에서 만나는 연결 방식을 사용했다.
그것도 상당히 어려운데, 여기에서는 네 개가 한 점에서 만나는
방식을 사용해야 하기 때문에 난이도가 훨씬 더 높았다. 연구
끝에 네 개가 만나는 교차점을 한 점으로 모으지 않고 미묘하게
어긋난 두 점으로 잡는 방식을 통해 비로소 이 문제를
해결했다. '엮는다'는 것은 못, 나사, 접착제를 이용해 고정하는
20세기적 방법과는 전혀 다른 수준의 어려움이 따른다는
사실을 새삼 깨달았다.

　이 경사재(傾斜材, diagonal) 프레임은 장식이 아니라 건축물을
지탱하는 구조체라는 점이 가장 중요하다. 장식이 아무리
기묘한 형태를 갖추고 있어도 생물은 반응하지 않는다.
그 둥지를 지탱하고 있는 구조체가 어떤 형식으로 이루어져
있는가 하는 것은 생사와 안전에 직접 관계가 있다.

14. 6센티미터 굵기의 부자재를 비스듬히 엮은 다자이후 스타벅스의 세부

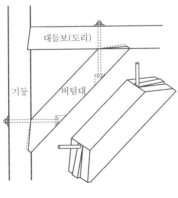

대들보(도리)

기둥

버팀대

15. 어긋매낌

그렇기 때문에 생물은 구조체에 민감하다. 그리고 새로운
구조 방식에 도전한다는 것은 새로운 장식에 도전하는 것보다
수십 배, 수백 배의 노고가 따른다.

그 노고 덕분에 수목이 무성한 숲 같은 공간이 탄생했다.
일본 건축은 경사재 이용에 매우 신중하다. 어긋매낌[15]
등의 경사재는 건축의 강도를 높이는 데 매우 효과적이지만
직각만을 사용해 완성한 공간 안에 경사재를 삽입하면
노이즈가 발생한다는 문제 때문에 전체적인 섬세함을 잃을
수도 있다는 점을 일본의 목수들은 우려했다. 애당초 작은 공간
안에 직각과 경사가 교차하는 방식을 일본인은 피해온 것이다.

반대로, 다자이후의 프로젝트[16]에서는 경사재만으로 공간을
구성했다. 노이즈에 해당하는 경사재가 여기에서는 중심적인
선율이 되어 노이즈를 초월한 것이다. 가늘고 작은 경사재가
만드는 흐름에 이끌리듯 안쪽을 향해 깊은 동굴 모양의 공간을
걸어간다. 이것도 '엮는다'는 행위가 가진 힘일 것이다.
상자 안쪽에 종이나 나무를 붙이는 것만으로는 공간 안에
흐름이나 움직임이 발생하지 않는다. 공간 전체를 엮는
방식에 의해 공간이 흘러가기 시작한다. 흐름에 몸을 맡기듯
가늘고 긴 실내의 막다른 곳에 위치한 매화나무를 향해
몸이 이끌려간다.

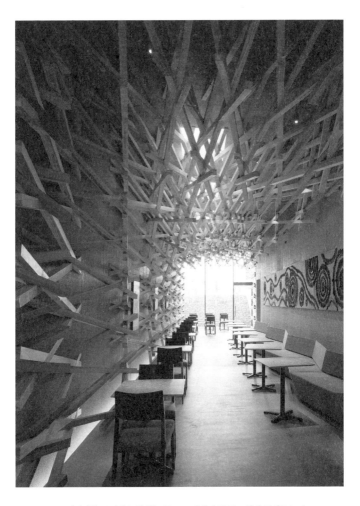

16. 다자이후 스타벅스의 엮는 구조로 지탱된 동굴 모양의 공간(2011)

구름 같은 건축 — 타일 엮기

이탈리아에서 타일 엮기

•

'엮는' 구조는 그 뒤에도 다양한 방향으로 전개되었다. 그중
하나가 타일을 엮는 구조체다. 타일이라고 하면 일반적으로
콘크리트 위에 붙이는 얇은 장식 재료라고 생각할지 모른다.
'큰 건축'에서는 타일이건 돌이건 모두 콘크리트 위에 얇게
화장을 하듯 붙인다. 큰 것에 캐릭터를 부여하려면 얇은 것을
붙이는 게 가장 손쉬운 방법이기 때문이다. 중후한 캐릭터를
부여하고 싶으면 돌을 붙이고, 따뜻한 질감을 부여하고
싶으면 벽돌을 붙이는 것이 현재 '큰 건축'에서 일반적으로
사용하는 '어른스러운 방식'이다. 어떤 장식을 붙이는가는
'마케팅 전문가'가 결정하게 되어 있어서 "이 장소에서
고객층을 확보해야 할 맨션이라면 타일을 좀 더 밝은 색조의
남유럽풍으로⋯⋯."라는 식으로 선언한다. 이렇게 해서
도시가 '어른'이 만드는 '큰' 모방 건축 또는 장식 건축으로
메워지는 현실이 정말 안타깝다.

그 얇은 타일을 싫어하는 나에게 이탈리아를 대표하는
타일 회사 카살그란데파다나(Casalgrande Padana)로부터 이탈리아
중부 레아체라미케(Lea Ceramiche)의 본사 앞 로터리 한가운데에
타일을 사용한 기념비를 디자인해달라는 의뢰가 들어왔다.

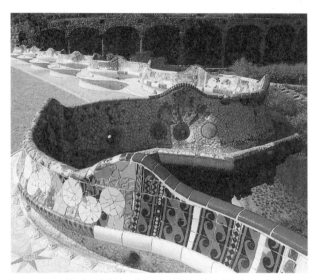

17. 바르셀로나의 콜로니아구엘공원(안토니오 가우디, 1914)

타일을 사용한 기념비라고 하면 일반적으로 콘크리트를
이용해 참신한 형태를 만들고 그 위에 타일을 붙이는 방법을
생각할 것이다. 하지만 참신한 형태를 만들다보면 자유로운
형태가 많기 때문에 사각형의 타일을 붙이기 어려워 대부분
부순 타일을 사용해 자유롭게 콘크리트를 메워나간다.
나는 이것을 '가우디 타입의 기념비'라고 부르고 있다.
가우디(Antonio Gaudí i Cornet)*는 자유로운 조형으로 알려진

18. 타일 직물 방법의 입면도(위)와 평면도

세기말 스페인의 건축가로, 그의 대표작 가운데 하나인
바르셀로나의 콜로니아구엘공원[17]에서 이 방법이 사용되었다.
가우디에게 특별히 나쁜 감정이 있는 것은 아니지만, 나는
이 '가우디 타입 기념비'가 정말 싫다. 자유로운 예술이라고
내세우지만 실질적으로는 콘크리트에 화장을 한 '큰 건축'의
지루함과 태만한 관습에서 조금도 벗어나지 않았기 때문이다.
 그렇다면 타일을 이용한 기념비로 그 이외에 어떤 방법을

생각할 수 있을까. 여러 가지 고민 끝에 도달한 결론은 타일을
화장품으로 사용하는 것이 아니라 타일 자체를 철골이나
콘크리트와 같은 구조체로 사용해 기념비를 만든다는 역전의
발상이었다. 그러나 이런 제안을 발주자인 타일 회사에서
받아들일지는 알 수 없었다.
무엇보다 '화장품으로서의 타일'이 오늘날의 '큰 건축'에 대한
도전이고 비판이기 때문에 자칫 상대를 화나게 할 수도 있어서
자포자기하는 마음으로 첫 프레젠테이션에 참석했다.

　　내가 준비한 것은 쇠파이프를 수직으로 세우고 타일을
가로 방향으로 천처럼 엮어나가는 구조체였다. 구조기술자인
에지리 노리히로 씨에게 계산을 부탁했더니 타일의 재료인
흙의 질이 좋기 때문에 이 정도의 '작은 건축'을 만드는 데
충분한 강도라고 설명해주었다.[18] 에폭시 수지(epoxy resin) 계통의
접착제로 타일을 두 장 맞대어 붙이면 타일을 구조체로 삼은
건축물을 만들 수 있다는 것이다.

* 　안토니오 가우디(Antonio Gaudí i Cornet, 1852-1926). 스페인의 건축가.
　바르셀로나의 사그라다파밀리아(Sagrada Familia)성당을 미완성 상태로 남겼다.

구름 같은 건축

•

이 방식이라면 콘크리트에 붙이는 경우와 달리 철저하게 가볍고
얇은 건축을 만들 수 있었다. 그 특징을 최대한 살리기 위해 양쪽
가장자리 부분을 종이처럼 얇은 길이 45미터, 높이 5.4미터의
단순한 직사각형 실루엣 '건축물'을 구상했다. '가우디 타입'의
'예술적'인 실루엣은 필요 없었다. 무엇보다 타일을 사용하는
방법이 세상의 상식과 정반대이니 굳이 형태를 요란하게 꾸며
예술가인 척 내세울 필요는 없었다.

양쪽 가장자리 부분을 얇게 만들기 위해 노력한 이유는[19]
멀리서 접근할 때 바늘처럼 가늘어 보이게 하고 싶었기
때문이다. 바늘이라 생각하고 다가와서 로터리를 돌기 시작하면
갑자기 바늘이 면으로 변화한다.[20] 더구나 그 면 자체가
얇은 타일로 완성된, 나풀거리는 천 같은 구조이다. 보는 방향에
따라 투명한 느낌이 드는 경우도 있고 반투명 또는 불투명한
느낌이 드는 경우도 있다. 태양의 방향이나 밝기에 따라서도
전혀 다르게 보인다.[21]

나는 이것을 '현상학적 건축'이라고 불러보았다. 세상은
절대적인 확정된 존재가 아니라 나와 세상의 관계에 따라
다양한 형태로 나타난다는 것이 현상학의 주장이다.

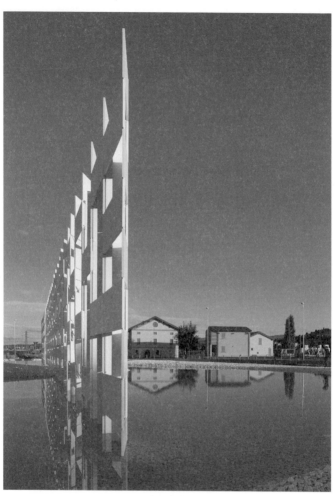

19. 구름 같은 건축 세라믹클라우드(2010)

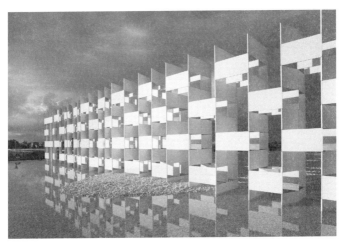

20. 바늘이 면으로 변한다.

21. 밤의 세라믹클라우드

일종의 상대적인 세계 인식이다. 후설(Edmund Husserl)이나 메를로퐁티(Maurice Merleau-Ponty)의 현상학은 20세기 이전의 절대적이고 억압적인 세계관을 부정했다.

타일 직물이 나타나는 폭의 넓이는 바늘에서 면, 투명한 스크린에서 불투명한 벽, 밝게 빛나는 하얀 입자에서 회색의 그림자 같은 단계적 차이까지, 그야말로 현상학을 학습하기 위한 실험실 같았다. 구름 같은 건축이 있다면 아마 이런 것이 아닐까 하는 생각에 세라믹클라우드(Ceramic Cloud)라고 이름을 붙였다.

구름은 작은 물 입자의 집합체다. 그 '입자와 광원(태양)과 나'라는 삼자 관계에 따라 구름은 다양하게 나타난다. 거의 투명해 보일 때도 있고 하얀 고체 같은 밀도를 보일 때도 있다. 또 먹물처럼 검은 덩어리로 하늘을 뒤덮을 때도 있다. 물의 입자가 '작기' 때문에 이처럼 넓고 다양하게 나타나는 것이다. 타일을 엮는다는 기술적 도전을 통해 구름의 신비에 다가가고 싶다는 것이 이 '작은 건축'에 건 꿈이다.

상하이의 3축 엮기

•

엮는 건축에 또 다른 전개가 찾아왔다. 나무를 이용한 3축(三軸, triaxial) 엮기, 타일을 이용한 3축 엮기, 다음에는 천을 이용한 3축 엮기와의 만남이다.

계기가 된 것은 상하이의 작은 인테리어 프로젝트였다. 유명 브랜드 에르메스로부터 권유가 있었다. 중국에서 지금까지의 브랜드 비즈니스를 초월한 새로운 프로젝트를 시작하려 하니 상담을 하자는 제안이 들어왔다.

자세한 설명을 듣는 동안 나도 모르게 그 제안에 이끌렸다. 지금까지의 브랜드 비즈니스는 유럽에서 디자인해 유럽에서 제작한 상품을 세계 각지에서 판매하는 서유럽 중심형 식민지 구조였다. 이른바 '큰 브랜드'였다. 그런데 이번 에르메스의 도전은 이런 구조의 반전이었다. 그들은 중국 기술자들과 함께 중국에서밖에 만들 수 없는 수제 '작은 상품'을 만들고 싶다는 것이었다. 그야말로 '큰 브랜드'를 대신하는 '작은 브랜드'였다.

중국 전역을 조사한 결과 여러 가지 놀랄 만한 기술을 가진 기술자들이 지금도 일하고 있다는 사실을 알았다고 한다. 예를 들면 몽골에서 유목생활을 하고 있는 기술자들은 펠트(felt. 양털 등을 압축해 만든 두꺼운 천으로 모자, 깔개 등에 쓰임)를 사용해

22. 펠트를 덮어씌운 몽골 유목민의 텐트 게르

23. 펠트를 이용한 3차원의 천으로 만든 상사의 상품

3차원의 천을 만들어내고 있었다.[22] 청두(成都)의 기술자는
도기를 매우 얇게 굽는 기술을 가지고 있었다. 0.5밀리미터까지
얇게 만들면 도기는 속이 비쳐서 반투명 상태가 되는데
그 도기를 두드리면 악기처럼 정교한 소리가 난다. 이런
기적적인 기술을 가진 기술자들이 중국의 오지에서
묵묵히 일하고 있다는 것이었다.

펠트는 애당초 유목민에게 전해지는 독특한 천 기술이다.
가로세로로 실을 엮는 것이 아니라 가느다란 섬유를 무작위로
묶어서 하나의 천이라는 물체로 정리하는 펠트 기술은 젬퍼가
착안한 '엮는다'는 수법의 극치다. 몽골 유목민의 텐트 '게르'도
이 펠트로 만들어진다.[22] 에르메스가 발견한 사막의 기술자는
펠트 기술을 확장해 인간의 신체에 딱 맞는 3차원 의복을
만들어내는 특별한 기술을 가지고 있었다.[23]

패션의 중심지인 파리의 아틀리에에서 최고의 센스를
가진 디자이너가 만든 것을 전 세계에 배포하는 것이 아니라
반대로 세계의 가장자리에서 만들어진 상품이 세계의 중심지로
올라가기 시작한다. 하향과 상향이 역전한다. 그렇기 때문에
브랜드 이름도 '상샤(上下)'다. 젬퍼가 민속적 수법으로 건축
계층의 해체를 기도했듯, 패션계의 계층을 파괴한다는 점이
흥미를 끌었다.

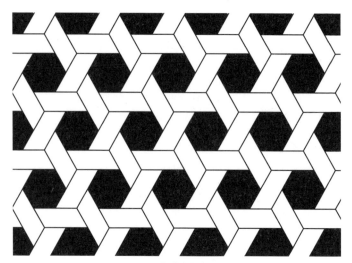

24. 3축 엮기의 세부

이 도전적인 브랜드숍의 인테리어는 모더니즘 대 전통이라는
기존 대립 개념을 뛰어넘어야 한다. 단순히 향수를 자아내는
공예품 상점이어서는 안 된다. 그렇다고 도시풍의 럭셔리한
브랜드숍이어서도 안 된다. 고풍스러우면서도 새로워야 한다.
연약하면서도 강해야 한다. 그런 생각을 하고 있을 때,
3축 엮기를 이용한 천이라는 신기한 신소재를 만났다.[24]

3축 엮기를 이용한 천

●

일반적인 천은 가로와 세로의 두 축을 이용해서 엮는다.
두 방향의 실을 엮어 풀리지 않도록 고정시키는 것이다.

하지만 직교하는 두 축을 엮는 것이 아니라 60도 각도로
교차하는 세 축을 엮는 방법을 이용하면 실과 실이 만나는 면이
늘어나 마찰이 증가하면서 어긋나는 확률이 줄어드는데
이런 식으로 3차원 형태를 만들어 압축하면 그 요철을 확실하게
기억한 3차원의 천이 완성된다. 3축 엮기를 만났을 때
이 기술이야말로 '상샤'의 인테리어에 딱 들어맞을 것이라는
생각이 들었다. 그것은 천과 건축의 경계를 더욱 애매하게
만들지도 모른다. 젬퍼가 착안한 '엮는 건축'에 현대의 기술을
이용해 다른 현실성을 부여하게 될지도 모른다.

'상샤'의 상하이점에서는 3축 엮기를 이용해 완성한 천으로
만든 단위를 사용해[25] 돌을 쌓듯 천을 쌓아 동굴을 만들었다.[26]

동굴은 단순히 구멍 같은 공간, 도려낸 공간이 아니다.
동굴은 주름의 집적이다. 주름의 집적은 빛이 비치는 방향에
따라 다양한 모습으로 바뀐다. 모습을 바꾸는 것이 동굴의
본질이다. 동굴은 구름과 마찬가지로 매우 현상학적인 존재다.
동굴에는 하나의 정해진 형태가 있는 것이 아니라 관찰자의

25. 3축 엮기를 이용한 천

이동에 의해 그리고 빛의 변화에 의해 다양하게 변화한다. 그런 의미에서 동굴은 애당초 현상학적 존재지만 '상샤'의 동굴에서는 그 현상학적 유동성을 최대한 살리기로 했다. 3축 엮기를 이용한 천은 빛이 비치는 방향, 보는 각도, 거리에 따라 울퉁불퉁한 바위처럼 보이기도 하고 부드러운 실크 커튼처럼 보이기도 한다. 그 덕분에 변환이 자유롭고 애매한 동굴이 나타났다. 그곳에서는 건축, 인테리어, 의복이라는 경계가 아무런 의미도 없는 것처럼 느껴졌다. 딱딱한 것과 부드러운 것의 경계가 의미 없어 보였다.

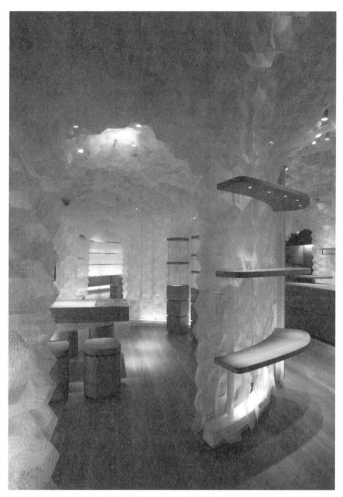

26. 중국의 패션 브랜드 상샤의 인테리어(2010)

카사 페르 투티 —
풀러돔에서 우산 돔으로

대재해 시대

•

'밀라노트리엔날레(Milano Triennale)'라는 3년에 한 번 개최되는
디자인국제전람회로부터 가설 파빌리온 의뢰가 들어왔다.
카사 페르 투티(Casa Per Tutti), 번역하면 '모두의 집'이 전람회
전체의 주제였다. 이 주제의 배경에는 최근 세계 곳곳에서
잇달아 발생한 재해가 깔려 있었다. 중국 쓰촨 성 청두의 대지진,
인도네시아의 쓰나미, 미국의 허리케인 등. 2006년에 의뢰를
받았으니, 생각해보면 3·11 이전부터 세계의 지각과 기후는
불안정 상태가 시작되고 있었다. 그렇기 때문에 이재민의
주택에 관해 건축가와 디자이너 들로부터 조언을 들어보자는
것이 이번 전람회의 취지였다.

 이재민들이 남에게 의존하지 않거나 정부에 의존하지
않은 채 주택을 스스로 간단히 만들 수 있는 방법은 없을까.
우리는 그 부분에서부터 생각하기 시작했다. 이재민들은 보통
하염없이 기다려야 하는 상황에 놓인다. 물자, 재료, 기술자들이
도착한 뒤에야 비로소 가설 주택이 만들어진다. 그때까지는
하염없이 기다려야 한다. 남에게 의존하지 않고, 정부에
의존하지 않고, 지원에 의존하지 않고 일단 주변의 재료를
이용해 직접 가설 주택을 만들 수는 없을까.

이런 생각을 하게 된 이유는, 세계적으로 정부가 의존할 수 없는 존재로 전락하고 있기 때문에 더 이상 정부에 의존할 수 없다는 예감이 들었기 때문이다.

개인이 직접 만든다면 간단한 재료여야 한다. 부피가 큰 건축 재료는 가능하면 피해야 한다. 레인코트를 펼쳐 텐트를 만들 수는 없을까 생각해보았다. 의복의 연장으로서의 '작은 건축'이다. 그러나 레인코트는 뜻밖에도 장애가 많았다. 천만으로는 자립할 수 없는 것이다.

유목민들도 텐트를 칠 때 튼튼한 나뭇가지를 세운 뒤 그 위에 천을 덮어씌운다. 그러나 재해를 입었을 때, 그런 멋진 나뭇가지를 발견할 가능성은 매우 낮다.

암초에 부딪혔을 때, 한 가지 아이디어가 떠올랐다. 레인코트가 아니라 우산이라면 어떨까. 대부분의 집에는 우산이 두세 개 이상 있다. 대피할 때 그것을 들고 나간다면 큰 무리 없을 것이다. 더구나 우산에는 그 자체에 뼈대가 있기 때문에 굳이 나뭇가지를 찾지 않아도 자립할 수 있다.

그대로 집처럼 사용할 수 있는 거대한 우산은 무리지만 몇 명이 우산을 모아서 집을 만드는 것은 어떨까. 그렇다면 '모두의 집'이라는 주제에도 딱 맞아떨어질 것이다.

풀러가 꿈꾼 민주적 건축

•

구조 전문가 에지리 씨와 함께 시행착오를 반복했다. 건축가
버크민스터 풀러(131쪽)가 디자인한 '다이맥시온하우스(Dymaxion
House)'와 '풀러돔(Fuller Dome)'이 실마리를 제공했다. 풀러는
20세기 건축가들 중에서도 매우 참신한 존재다. 그는 다른
대건축가처럼 박물관이나 홀, 초고층 빌딩 등을 전혀 남기지
않았다. 그런 '큰 건축'을 아름답고 개성적으로 디자인하는 데
그는 전혀 흥미가 없었다. 오히려 그런 흔해 빠진 건축의
존재를 부정하고 그것을 대신할 수 있는 완전히 새로운
건축의 존재를 모색했다.

　풀러가 처음으로 발표한 다이맥시온하우스[27]는 기대한
우산 형태의 주택이다. '다이내믹(dynamic)'과 '맥시마이즈
(maximize, 최대화)'를 더해 다이맥시온(dymaxion)이라는 말을
만들었다. 그 시기를 전후해 풀러는 다이맥시온카(Dymaxion Car,
1933) 등 몇 가지 프로젝트도 제안했다. 그 제안들의 공통점은
새로운 기술을 이용해 당시의 미국 문명을 비판하는 것이었다.

　바닥 면적이 150제곱미터에 지나지 않는 작은
다이맥시온하우스는 미국인의 보수적인 주택관에 대한
예리한 비판이다. 미국인은 유럽이라는 고풍스러운 장소를

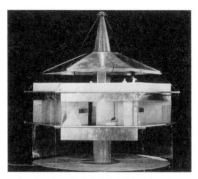

27. 버크민스터 풀러, 다이맥시온하우스의 모형(1929)

방치하고 황야에 새로운 국가를 구축했음에도 주택에 관해서는
지나칠 정도로 보수적이라고 풀러는 비판한 것이다. 리빙룸,
다이닝룸, 베드룸이라는 식의 예로부터 내려오는 생활의
분류에 근거해 거대한 설비와 장식을 하고 방과 방은 무거운
벽으로 구분했다. 이 낡은 스타일로 방의 수를 점차 늘린
'큰 주택'이 부의 상징이었다. 풀러는 이것이 새로운 국가,
새로운 시대의 인간들이 살아야 할 집이냐며 분개했다.

　　제1호 다이맥시온하우스는 거대한 우산 같은 골조를 가진
공중에 매달린 작은 집이다. 그곳에 탄생한 공간은 기존의
리빙룸, 다이닝룸이라는 분리를 배제하고 유기적으로 결합되어
있다. 풀러는 직각이라는 기하학을 부정하고 60도의 각도를

가진 정삼각형을 기본으로 삼으면 공간은 60도씩 어긋난 세 개의 축이 각각 자유롭게 확장될 수 있다고 생각했다. 우산을 지탱하는 중심축은 구조적으로 주택의 지주일 뿐 아니라 공기 조절, 급배수 등의 모든 공급, 순환, 배출을 지원하는, 문자 그대로 주택의 '줄기'였다. 풀러는 '작은 주택'으로 미국의 '큰 주택'을 대신하려 했던 것이다.

풀러하우스라는 큰 상품

•

풀러는 무슨 일에 있어서건 그림만으로는 만족하지 않는
사람이었다. 진심으로 미국의 주택을 바꾸어보겠다며 기회를
엿보고 있던 그는 제2차 세계대전이 막을 내릴 조짐이 보이자
즉각 움직이기 시작했다. 남아도는 막대한 항공기 공장과
그곳에서 일하는 노동자에게 착안해, 그들의 능력으로
알루미늄을 주재료로 하는 다이맥시온하우스를 싼 가격에
대량으로 생산한다는 계획을 세웠다. 풀러는 자본가를 모아
회사도 설립했다.

트럭 한 대로 주택의 모든 자재를 운반할 수 있고
대여섯 명만 있으면 하루에 조립을 끝낼 수 있는 초간편
조립식 건물이다. 더구나 가격은 누구나 구입할 수 있는 자동차
한 대 정도에 해당하는 6,500달러(2013년 가치로는 약 4만 달러)로
가정했다. 1945년에 원형이 완성되었다. 풀러는 그것을
개량해 대량 생산하려고 했지만 그 꿈은 실현되지 못하고
결국 비즈니스로서는 실패로 끝났다. 시험 작품으로 만든
두 채가 남아 있을 뿐이다.

이때 실현한 다이맥시온하우스를 그것이 세워진 곳의
지명을 따서 '위치타'라고 부르고 있다.[28] 그 위치타가 덴버의

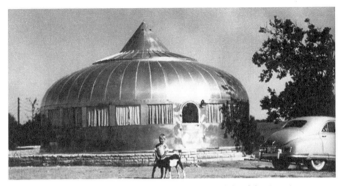

28. 버크민스터 풀러, '위치타'라고 불리는 다이맥시온하우스(1945)

포드박물관(Ford Museum)에 보존되어 있어서 관람하러 갔다.

멋지게 완성된 아름다운 주택이었다. 지붕은 항공기
못지않게 아름다운 곡선을 그리는 두랄루민(duralumin)제로,
정상에는 바람을 실내로 거두어들이기 위해 풍향에 맞추어
방향이 바뀌는 꼬리날개 모양의 핀(fin)이 빛나고 있었다.
작은 공간 안에 최대한의 기능을 갖추기 위해 다양한 장치가
설치되어 있는데, 일본의 주택 기업도 혀를 내두를 정도의
회전식 행거에 놀라지 않을 수 없었다. 동판을 구부려서
제작한 욕조는 그 자체만으로 하나의 예술품이었다.

그러나 놀라움과 동시에 풀러가 왜 실패했는지, 그 원인도

알 수 있었다. 풀러는 기술력을 구사해 건축을 철저히
작게 만들려고 했다. 작고 가격도 싸지만 기능은 모두 갖춘
주택이야말로 귀족적인 유럽의 주택과 다른 미국 본래의
민주주의적인 주택이라고 생각했던 것이다.

그러나 물리적으로 작다고 해서 민주적이라고 말할 수는
없다. 가격이 낮다고 해서 민주적이라고 말할 수는 없다.
풀러는 그 점을 잊고 있었다.

미국의 주택을 미국 본래의 민주주의로부터 가장 멀리
밀어놓은 원흉은 주택을 사유한다는 사회 시스템에 있었다.
주택의 사유화를 유도하는 것으로 경제를 활성화시키고
사유한 인간('소유할 수 있는 인간')이 가진 것을 지키기 위해
보수화되는 것으로 경제적, 정치적으로 안정된 사회를 만드는
것이 20세기 미국 사회를 지탱해온 기본 디자인이었다.
아무리 '작은 주택'이라도 주택은 그 자체가 이미 엄청나게 '큰
상품'이라는 사실을 풀러는 잊고 있었다. 또는 잊고 있는 척했다.
왜냐하면 언젠가 풀러 자신이 주택의 사유화는 주택을
지키는 쪽으로 인간을 몰아세워 인간의 자유를 박탈하고
인간을 야수처럼 만든다고 말했기 때문이다.

'큰 상품'은 인간을 불행하게 만든다. 풀러는 위치타를
최대한 작게 만들려고 했지만 그래도 엄청나게 컸다. 평생 모은

돈을 쏟아부어야 할 정도로 '큰 상품'에 대해, 사람은 지나칠 정도로 호사를 바라고 그 가치가 영원히 지속될 것처럼 보이는 외관과 내부 장식을 바란다는, 피할 수 없는 습성이 있다.

장식을 좋아하고 큰 주택을 선호한 20세기 미국인을 조롱할 수는 없다. 위치타 같은 디자인이 당시의 미국인에게 받아들여지지 않은 이유는 미국인의 나쁜 취향 때문이 아니라 '주택의 사유화'라는 사회 시스템 자체 때문이었다.

주택의 크기가 사람을 불행하게 만든다. 그렇게 큰 것을 사유하는 데서 불행은 시작된다. 그 불행은 리먼 쇼크와 연결되었고 미국 문명 자체의 한계를 드러냈다.

'작은 건축'이라고 안심해서는 안 된다. 아무리 작다고 해도 주택은 그 작고 연약한 신체에 비해, 그 짧고 불안정한 인생에 비해 지나치게 크기 때문이다.

임스의 통판 모양의 작은 건축

•

다이맥시온하우스는 이단이었으며, 20세기 미국 주택 흐름을
바꿀 수는 없었다. '건축의 민주화'라는 점에서 말한다면
20세기 최고의 공업 디자이너 찰스 임스(Charles Eames)*가
로스앤젤레스에 설계한 자택[29]이 보다 재미있는 문제를
제기한 것처럼 보인다. 이곳에서는 주택의 숙명적인 크기를
뜻밖의 장치를 통해 무너뜨렸다. 태평양을 내려다볼 수 있는
퍼시픽 팰리세이드(Pacific Palisades)의 벼랑 위에 세워진
이 주택을 방문했을 때, 한번 살아보고 싶다는 생각이 들었다.
멋진 작품이라는 생각이 드는 주택은 많지만 살아 보고 싶다는
생각이 드는 주택은 많지 않다. 풀러의 다이맥시온하우스도
살아 보고 싶다는 생각은 들지 않았다.

　　임스의 주택은 그 산뜻한 외관이나 수수함과 대조적으로
기본 콘셉트가 매우 도전적이고 전위적이었다. 이 주택은
모두 스위츠 카탈로그(Sweets Catalog)를 이용해 마련한 부자재로
완성했다는 것이 중요한 콘셉트였다.

　　미국은 땅이 넓어서 주택들이 널리 퍼져 있기 때문에
카탈로그를 이용한 통판이 놀라울 정도로 진화되고 보급되어
있다. 건축 자재 카탈로그인 스위츠 카탈로그에서는 주택이나

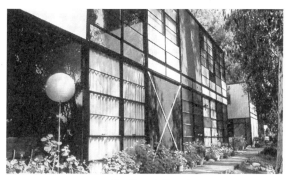
29. 찰스 임스, 자택(1949)

건축에 들어가는 아이템 대부분을 이 안에서 선정하고
카드로 결제한다.

　임스는 그 카탈로그 시스템을 전제로 삼아 '작은 물건'을
직접 조합해서 만드는 '작은 건축'을 제안했다. 주택 전체의
크기가 아니라 조립할 수 있는 단위를 작게 하는 방법으로
주택이라는 큰 존재를 작은 존재의 집합체로 분해한 것이다.
한편 풀러의 다이맥시온하우스는 아무리 작은 주택을
주장하려고 해도 역시 '물건'에 비하면 매우 크고 분해가
불가능한 덩어리였다. 내가 그곳에 살고 싶다는 느낌이 들지
않은 이유는 구성 단위가 지나치게 컸기 때문이다. 한편
임스의 주택은 주택을 구성하는 모든 것이 작고 귀여워

친근감이 들고, 그 때문에 안정감이 느껴졌던 것이다.

그중에서도 내 눈을 가장 잡아끈 것은 임스가 일본에서 구입해왔다는 옻칠을 한 메이메이젠(銘銘膳. 1인용 밥상. 상자처럼 생겨 하코젠이라고도 부른다.)이었다. 그는 일본을 워낙 좋아해 일본에서 가져온 소품이 꽤 많이 진열되어 있었는데, 그것이 또한 이 주택의 시원스럽고 '작은' 인상에 기여하고 있었다. 유럽의 식탁이 커다란 테이블을 둘러싸는 유형을 기본으로 삼고 있는 데 비해 메이지 시대(明治時代. 1868-1912)에 서양 문화가 들어오기 전 일본의 식탁은 메이메이젠 유형으로 각자의 '작은' 상에 음식을 차린 뒤 옮겼다. 임스가 밥상에 대해서도 그리고 식사 방식에 대해서도 '작다'는 것에 흥미를 가지고 있었다는 점이 재미있게 느껴졌다. 임스는 '작다'는 것의 의미를 알고 있었다. 인간에게 무엇이 '작은 것'이고 무엇이 '큰 것'인지 알고 있었다. 그렇기 때문에 통판이라는 매우 미국적인 도구를 사용해 아무도 상상한 적 없는 형태로 건축의 민주화 가능성을 제시한 것이다.

* 찰스 임스(Charles Eames. 1907-1978). 미국의 디자이너, 건축가.

돔에 대한 꿈

•

이야기를 풀러로 되돌려보자. 다이맥시온하우스가 좌절된 뒤
풀러의 관심은 풀러돔이라는 특수한 구조를 가진 돔 건축으로
향하고 있었다. 다이맥시온하우스 역시 그가 지향하고 있던
건축의 민주화를 위해 중요한 무기였다. 풀러는 하우스라는
성가신 문제에서 벗어나 건축의 민주화 문제를 좀 더 자유롭게
생각하기 시작했다.

어떻게 하면 최소의 물질을 사용해 최대의 체적을 갖춘
공간을 만들 수 있는가 하는 의문으로부터 풀러돔의 탐구는
시작되었다. 삼각형, 오각형, 육각형의 작은 조각을 사용해 돔
모양의 공간을 만들어내는 방식을 풀러는 수학적으로 탐구했다.
풀러는 다양한 형태와 재료를 갖춘 조각을 이용해 평생동안
헤아릴 수 없을 정도로 많은 풀러돔을 디자인했다.[30]

몬트리올박람회를 위한 미국관[31]은 풀러가 연구한 하나의
도달점이었다. 일본에서도 요미우리(讀賣)신문사의
쇼리키 마쓰타로(正力松太郎)가 풀러에게 흥미를 느껴 그를
초대했다. 쇼리키는 비 오는 날에도 야구를 할 수 있는
실내 구장을 건설하는 것이 꿈이었으나 그 꿈은 그가 사망한
이후 도쿄돔이라는 형식으로 결실을 맺었다. 쇼리키는

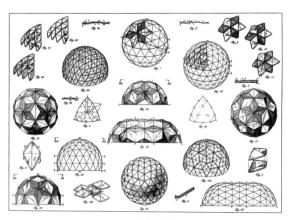

30. 풀러의 돔 연구

당시 풀러돔으로 그 꿈을 실현하려 했으나 생존했을 때는
원하는 야구장을 실현하지 못하고, 그 대신 풀러에게
도쿄요미우리컨트리클럽의 하우스 설계를 의뢰해,[32] 풀러는
FRP제 조각을 조합해 쇼리키의 꿈을 이루어주었다.

　이처럼 세계 각지에서 풀러돔이 다양한 형식으로
실현되었지만 나는 큰 불만이 있었다. 수학적 해석은 분명히
대단하고, 단일의 작은 단위를 이용해 큰 것을 만든다는 정열은
멋진 일이었지만, 누구나 간단히 조립할 수 있다는 풀러의
원점, 즉 건축의 민주화라는 풀러의 원점에서 풀러돔은 점차

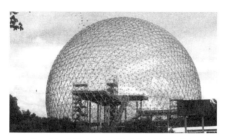

31. 버크민스터 풀러, 몬트리올박람회의 미국관(1967)

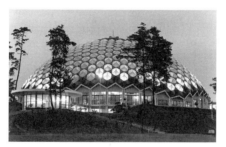

32. 버크민스터 풀러, 도쿄요미우리트리클럽(1964)

멀어져간 듯한 느낌이었다. 어느 틈엔가, 큰 건설 회사가 고도의
기술력을 구사해 만드는 거대한 존재로 변해가고 있었던
것이다. 그 '큰 돔'에 대한 불만이 우산을 사용해 초보자라도
조립이 가능한 '작은 돔'을 만든다는 발상으로 연결되었다.

우산 돔

•

우산이라는 값싼 용품을 모아 돔을 만들 수 있다면 확실히
건축의 민주화라는 점에서는 획기적일 것이다. 그러나 과연
우산을 모아 돔을 만들 수 있을까. 풀러는 특기인 수학을
구사해 삼각형, 오각형, 육각형이 돔 모양의 구체를 형성한다는
사실을 증명했지만 어떤 도형의 우산을 어떤 식으로 조합해야
구체가 될지 고민하였다.

　　구조 설계 기술자인 에지리 씨와 함께 연구가 시작되었다.
열쇠가 된 것은 육각형 모양의 평범한 우산에 삼각형의 천을
더한다는 아이디어였다.[33] 보통 우산으로 사용할 때는 이 천이
매달려 있으면 기묘한 모양이지만 막상 재해가 발생해 구체를
형성할 때는 큰 활약을 하는 것이다. 열다섯 명분의 우산을
방수 지퍼를 이용해 연결하면 지름 5미터, 높이 3.6미터의
돔을 만들 수 있다는 사실을 알았다. 삼각형 모양의 여분 천은
돔을 만든 뒤 개폐가 가능한 창문 역할을 했다.[34]

　　설계는 완료되었으나 또 하나의 장애물이 기다리고
있었다. 이 특수한 우산을 제작할 회사를 찾을 수가 없었다.
요즘에는 우산이 대부분 중국에서 생산되기 때문에 일본에는
우산을 생산하는 업체가 남아 있지 않았다. 간신히 우산을

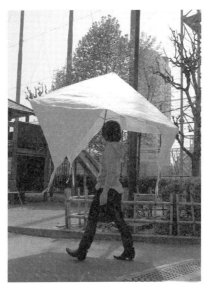

33. 평범한 우산에 삼각형의 천을 더한 우산의 기본 단위

34. 개폐가 가능한 창문

만들고 있는 기술자 한 명을 발견했다. 이다 요시히사(飯田純久) 씨는 기술자라기보다 예술가라고 부르는 쪽이 더 어울렸다. 미술대학을 졸업한 뒤 우산을 소재로 다양한 예술작품을 만들어왔기 때문이다. 그는 이 성가신 형태의 우산 제작도 두말없이 받아들여주었다. 단 모든 것을 혼자 제작하기 때문에 스케줄이 빡빡했다. 최대한 그를 격려하고 독촉해 열다섯 자루의 우산을 만든 뒤 열다섯 명의 학생을 밀라노에 보내 간신히 개막에 맞추었다.

마법의 구조체

•

우산 돔을 조립하는 데 여섯 시간이 걸렸다. 익숙해지면
더 빨리 끝낼 수 있을 것 같았다. 우산 돔은 기대 이상으로
가볍고 밝았다.[35] 일반적인 나일론이 아니라 듀퐁 제품의
'타이벡스(Tyvex)'라는 일본 전통 종이 와시처럼 빛을 투과하는
방수 시트를 사용한 것도 밝기에 큰 역할을 했지만 가벼워진
가장 주요한 요인은 우산의 프레임이 가늘다는 점이었다.
지름 6밀리미터의 스틸 막대가 이 지름 5미터 돔의 구조

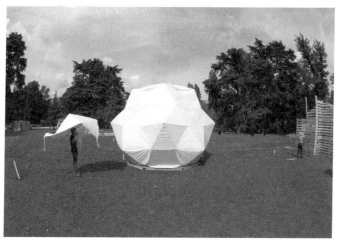

35. 밀라노에 나타난 우산(2008)

부자재였다. 통상적인 구조 계산으로, 이 크기의 돔을 지탱할 철골의 수치를 산출한다면 이렇게 가늘어서는 안 된다.

에지리 씨의 아이디어는 우산의 장점을 재발견할 정도로 획기적이었다. 우산은 뼈대뿐 아니라 천까지도 구조적인 의미를 가지고 있으며 강도에 공헌하고 있다는 것이 에지리 씨의 설명이었다. 천은 매우 부드러운 재료지만 장력이 뛰어나다. 우산은 애당초 천의 장력을 구조적으로 이용하는 것이어서 가느다란 뼈대로도 지탱이 가능하고 그 때문에 가볍고 멋진 용품이다. 지금까지는 그런 사실을 간과하고 우산을 사용해왔다.

풀러도 사실은 우산과 비슷한 생각을 가지고 있었다. 최소 물질로 최대 역학적 효과를 발휘하려면 물질을 어떻게 사용해야 좋은가 하는 것이 풀러의 관심이었다. 물질을 잡아당기는 재료로 사용하는 것이 가장 효율적이라는 사실이 구조역학의 가르침이다.[36]

물질에 가해지는 힘은 크게 누르는 힘, 구부러지는 힘, 잡아당기는 힘으로 나뉜다. 돌을 쌓아 갈 때 돌이라는 물질은 누르는 힘을 감당하는 부자재로서 사용된다. 위에서부터의 무게로 돌을 짓누르려는 힘에 대항하는 것이 압축력인데 돌은 압축력을 부담한다. 한편 기둥 위에 설치되는 대들보는

36. 잡아당기는 힘과 누르는 힘

구부러지는 힘을 받는다. 대들보 위에 놓이는 물질의 무게는
대들보를 구부러뜨리려 한다. 끈으로 돌멩이를 매달 때, 끈은
잡아당기는 힘을 받는다. 가느다란 끈은, 끈을 잡아당겨
끊어뜨리려는 힘에 대항한다. 이것이 장력이다.

　물질은 크게 이 세 종류의 힘과 대항한다. 물질의 중량
근처의 힘의 부담을 계산할 경우, 가장 효율성이 좋은 것은
무엇일까. 사실 잡아당기는 힘에 대항하는 끈이 효율성이
가장 높다. 끈은 가볍고 가느다랗지만 몇 톤이나 되는
잡아당기는 힘에 장력으로 대항한다. 장력을 적절하게
이끌어내면 그런 마법이 가능해진다.

　그러나 장력을 발휘하려면 반드시 튼실한 의존 대상이

필요하다. 끈으로 돌멩이를 매단다고 생각하면 끈을 부착할 수 있는 튼튼한 지탱점이 필요한 것이다. 장력은 무엇인가에 의존하고 있는 기생적인 힘이다. 장력 하나만으로 세상을 구성할 수는 없다.

하지만 적절하게 다른 힘, 예를 들면 압축력과 조합시키면 장력은 그 능력을 최대한 발휘해 믿을 수 없을 정도로 강한 구조체를 만들어낸다. 앞 장의 '의존하는 구조'와 마찬가지다. 적절하게 의존하는 '현명한 기생'이야말로 가장 강한 것이다.

풀러의 텐세그리티

•

풀러는 압축력과 장력을 조합하는 이 구조를 '텐세그리티
(tensegrity)'라고 부르며, 이것이야말로 꿈의 건축 구조
방식이라고 주장했다.[37] 텐세그리티란 풀러가 텐션(tension,
장력)과 인티그레이트(integrate, 통합하다)를 조합해서 만든 말이다.
그러나 우산은 그가 텐세그리티라는 말을 낳기 훨씬 전부터
텐세그리티 구조였다. 그렇기 때문에 가볍고 연약해 보여도
큰 비나 강풍을 견뎌낼 수 있는 것이다.

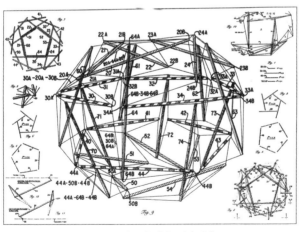

37. 버크민스터 풀러, 텐세그리티 해설도

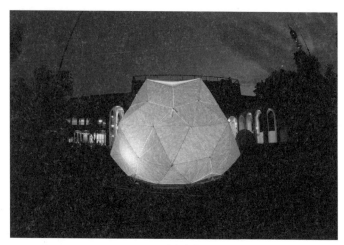

38. 밤의 우산

재미있는 것은 이것이 양산에만 해당한다는 점이다. 일본이나
중국의 우산은 천 대신 종이를 사용하기 때문에 종이에
장력이 가해지면 찢어져버려 뼈대만으로 지탱해야 한다.
그래서 결과적으로 뼈대가 굵다.

마침내 우산을 이용한 휴대형 가설 주택 엄브렐러가
밀라노 트리엔날레 마당에 나타났다.[38] 가볍고 강한 막 부자재,
힘을 전달하는 방수형 플라스틱 지퍼, 우산의 현명한 기생적
구조 시스템, 우산 기술자의 탁월한 기술 등이 하나가 되어

풀러돔보다 훨씬 가볍고 수수한 '작은 건축'이 등장했다.
돔 전체 크기보다 우산이라는 '작은 일상용품'을 통해 거대한
세계와 왜소한 자신을 연결했다는 데 의미가 있다.

부풀리기

프랑크푸르트의 부풀린 다실

프랑크푸르트공예미술관

•

프랑크푸르트에는 '박물관의 강변'이라고 불리는 구역이 있다. 라인 강을 따라 개성적인 박물관이 늘어서 있는 풍경은 유럽 강변 중에서도 가장 인상적이고 아름답다. 프랑크푸르트는 독일 금융업의 중심이지만, 그런 상황에서도 이 장소만은 조용하고 문화적인 환경을 유지하고 있다.

그 강변의 박물관 중에서도 가장 마음에 드는 것은 미국의 건축가 리처드 마이어(Richard Meier)가 설계한 프랑크푸르트공예미술관이다.[1] 마이어는 르 코르뷔지에가 20세기 초에 낳은 건축 인어를 보다 가볍고 보다 추상화하는 것으로 독자적인 건축 세계를 구축했다. 그는 전 세계에 수많은 '하얀' 작품을 남겼는데, 그중에서도 이 박물관이 대표작이다.

대지에는 원래 커다란 낡은 주택이 서 있었는데, 마이어는 주택을 그대로 남겨둔 상태에서 그 주택의 구성에 최대 경의를 표하고, 고전적 구성 위에 멋지게 새로운 디자인을 얹었다. 그가 영향을 가장 많이 받은 르 코르뷔지에는 역사를 적으로 간주했다. 역사의 파괴야말로 전위의 조건이라고 생각했다. 하지만 1970년대의 마이어는 르 코르뷔지에의 조형 수법을 모방하면서 분명히 다른 방향으로 걸음을 옮겼다. 그곳을

1. 리처드 마이어, 프랑크푸르트공예미술관(1985)

2. 리처드 마이어, 프랑크푸르트공예미술관의 구성

방문하면 20세기 초와 말에 어떻게 변했는지 볼 수 있다. 절단이 주제인 시대와 접속이 주제인 시대의 차이가 보인다.

낡은 주택을 보존했기 때문에 차가운 인상을 줄 수밖에 없는 마이어의 새하얀 건축물이 온기가 있는 편안한 공간으로 느껴진다. 시간이 더해질수록 건축이 풍요로워지는 사례가 여기에 존재한다. 그리고 아담한 규모는 박물관을 시원스럽게 만든다. 대지에 원래 있던 낡은 주택이라는 '작은 건축'을 그대로 남겨두고 그 주택과 같은 규모의 '작은 상자'를 세 개 더 건축해 네 개의 '작은 상자'가 모인 집합체로서 미술관이 완성되었다.² 주택이라는 존재에 갖추어져 있는 인간의 신체와 조화를 이루는 '작은 규모'기 미술관 구석구석까지 침투해 다른 미술관과 다른 인간적이고 따뜻한 체험을 하게 해준다.

자연 소재를 사용하지 않는 다실

●

이 박물관 마당에 다실을 디자인해달라는 의뢰를 받았을 때
사실 약간 흥분했다. 가장 좋아하는 박물관 중 한 곳에서
함께 일하자니 기쁘지 않을 수 없었다. 당시 미술관장이던
슈나이더 씨는 일본 문화에도 조예가 깊어 일본 예술이나
공예와 관련된 전람회를 자주 기획해오고 있었다.

그러나 첫 미팅은 만만치 않았다. 나무나 흙 같은 자연
소재를 사용하면 안 된다는 요구를 해왔기 때문이다.
마당에 다실을 만들어달라는 것이니 당연히 나무와 흙, 종이로
부드럽고 친근감이 느껴지는 건축을 디자인할 생각이었다.
유럽인들에게 그런 자연 소재의 장점을 어필할 수 있으면
얼마나 좋을까 하고 생각했던 것이다.

하지만 슈나이더 관장은 처음부터 자연 소재는 안 된다고
못을 박았다. 나는 눈을 동그랗게 뜨고 "왜요?"라고 질문을
던졌다. 그러자 그는 "구마 씨, 유감스럽지만 이곳은 일본이
아닙니다. 독일의 젊은이들은 거칩니다. 자연 소재로 작은
다실을 만들면 다음 날 아침에는 틀림없이 폐허가 되어 있을
겁니다."라고 말하면서 반달리즘(vandalism. 야만적인 행위, 특히
예술에 대한 만행)이라는 단어를 몇 번이나 사용했다.

그 말을 듣고는 더 이상 할 말이 없었다. 자연 소재는 확실히
약하다. 그렇다면 왜 내게 의뢰했는지 묻고 싶었다.
콘크리트나 철판을 다루는 일본의 건축가는 얼마든지 있다.
그도 그 점을 잘 알고 있을 것이다. 그런데 하필이면 나를
지명해 자연 소재를 사용하지 말라니, 대체 무슨 생각일까.
일단 그날은 생각할 시간을 달라고 말한 뒤 물러났다.

　일본으로 돌아오는 비행기 안에서도 줄곧 고민에 잠겨
있었다. 자연 소재를 사용하지 않는 다실이 과연 가능할까.
간단히 타협해 콘크리트를 타설한 다실을 디자인한다면
지금까지 보인 자연 소재에 대한 집착은 대체 무엇이었느냐는
비난을 면하기 어려워진다. 해답을 얻지 못한 채 나리타(成田)에
도착했다. 슈나이더 관장은 표정은 부드럽지만 사실 도전적인
인물인지도 모른다. '다실이란 무엇인가?' '자연 소재란
무엇인가?' '부드러움이란 무엇인가?' 그런 본질적인 과제를
선문답하듯 던져놓고 이쪽의 역량과 사고의 깊이를 시험하려는
것인지도 모른다. 미술관에 세우는 건축은 전시실이 들어가
있는 단순한 상자가 아니라 그 자체가 하나의 예술작품이다.
따라서 건축가의 사고의 깊이와 강인함이 요구된다.
자연 소재를 사용하지 않고도 예술작품을 만들 수 있다는
관장의 도전일지도 모른다.

안전과 개방성의 틈새

•

며칠 뒤, 갑자기 한 가지 해답이 떠올랐다. 사용할 때만
부풀리는 풍선 같은 다실이라면 어떨까. 다실을 매일
사용하지는 않을 것이다. 그렇다면 필요할 때만 부풀려서
사용하는 가설적(假設的)인 다실을 제안해보자.

일종의 자포자기 같은 제안이기도 했다. 돌이켜보면
나는 건축가로서 자주 자포자기 상태에 빠졌다가 그것이
계기가 되어 새로운 걸음을 내디뎌왔다. 슈나이더 관장은
'강한 건축'을 만들어달라고 부탁했다. 그에 대한 이쪽의
대답은 '좀 더 연약하게 만듭시다.' '철저히 약하게 만듭시다.
약해도 사용할 때만 나타나고 끝난 뒤에는 사라져버리는
다실이라면 적도 손을 쓸 수 없을 것입니다.'라는 상대를
무시하는 듯한 대답을 내놓은 것이다. 관장이 화를 내지는
않을까. 안전성이 높은 다실을 요구하는 자신의 속뜻을
정말 이해하지 못하는 것이냐고 화를 내지는 않을까.

가만히 생각해보면 다실을 완성한 센노 리큐(千利休) 시대
역시 안전에 대한 관심이 높았던 불안정한 시대였다. 오다
노부나가(織田信長), 도요토미 히데요시(豊臣秀吉)를 모두 섬겼던
리큐는 그야말로 전란의 시대를 살았다. 리큐 자신이 직접

3. 다이안의 바닥(교토부 야마자키초, 묘키안妙喜庵)

디자인하고 그의 미학의 도달점을 보여준다고 알려져 있는
다이안(待庵)은, 히데요시가 아케치 미쓰히데(明智光秀.
전국 시대부터 아즈치모모야마安土桃山 시대에 걸쳐 활동했던 무장.
오다 노부나가의 중신 중 한 명)를 물리친 야마자키(山崎) 싸움 이후
히데요시를 따라 야마자키에 잠시 머무를 때 리큐 자신을
위해 만든 다실이다.[3]

　　일본의 국보로 지정되어 있는 다이안은 그 작은 크기 때문에
잘 알려져 있다. 다다미 두 장(다다미 한 장의 크기는 90×180 센티미터)

크기의 매우 작은 공간이지만 묘하게도 전혀 압박감이
느껴지지 않는다. 개방적인 느낌을 살리기 위한 놀라운
공간적 연구가 이 '작은 건축' 안에 숨어 있다.

안전에 대한 요구와 공간의 개방감은 언뜻 모순되는
듯한 느낌이 든다. 요즘의 건축가도 이 대립하는 요구 때문에
분열되고 욕구불만에 시달리고 있다. 그러나 사실은 개인을
구속하고 있던 다양한 테두리가 벗겨지고 개인의 자유에 대한
요구가 높아질 때, 그 결과로서 개인끼리의 긴장이 높아져
안전에 대한 요구가 높아지는 것이다. 리큐가 살았던 시대도
그렇고, 우리가 살고 있는 시대도 그렇다. 자유로운 시대야말로
안전한 것이다. 다양한 경계가 무너지면 안전에 대한 요구가
급격하게 높아진다. 우리는 그런 시대를 리큐와 공유하고 있다.
현상만을 보면 모순으로 보일 수밖에 없는 이런 시대의
성가신 요구에 리큐는 작고, 더구나 부드러운 건축으로
대응했다. 바로 그 부분에 그의 천재성이 있다.

리큐의 작은 다이안

•

그 분열된 상황에 대해 리큐는 소안(草庵)이라는 '작은 건축'을
내놓았다. 소안은 전원풍의 수수한 오두막이라는 의미로 나무
프레임에 흙벽이라는 당시의 일반적인 기술로 만들어진 '작은
건축'이다. 그러나 교토부(京都府) 야마자키초(山崎町)의 다이안을
방문해보니 흙벽의 집이라고는 생각할 수 없을 정도로 가볍고
부드러웠다. 곡예적이고 전위적인 다양한 장치들을 작은
상자 안에 투입해 가벼움과 개방감을 달성했다. 도면이나
사진으로는 전혀 도움이 되지 않는다. 작은 상자 안에 앉아서
좁디좁은 상자가 의복처럼 가볍고 부드럽게 신체를 감싸는
순간을 체험해야만 진정한 맛을 느낄 수 있다.

　　무거운 흙벽이 가벼운 의복으로 전환하는 기적적인
순간을 위해 리큐는 과격한 디테일을 선보였다. 예를 들면
흙벽 안에 감추어져 있는 대나무를 엮은 기초를 드러내는
시다지마도(下地窓. 흙벽 일부를 미장 마감을 하지 않아 기초를 그대로
드러낸 창)[4] 초벌칠, 중간칠, 덧칠이라는 흙벽의 상투적인 순서를
생략해서 실현한 두께 5센티미터의 믿을 수 없을 정도로
얇은 벽. 오늘날의 기술로도 실현이 어려운 극도로 얇은
흙벽이다. 가케쇼지(掛け障子. 시다지마도 안쪽 벽에 구부러진 못을

4. 벽 내부를 그대로 드러낸 듯한 시다지마도(다이안)

5. 가케쇼지와 잇폰비키쇼지를 조합한 자유롭고 다채로운 창문 디자인(다이안)

박고 여기에 걸어서 매단 장지문)와 잇폰비키쇼지(一本引障子. 다실의

시다지마도 안쪽에 설치하는 외미닫이 장지문)를 조합하는 방법으로

달성한, 현대의 섬세한 알루미늄 새시를 능가하는 자유롭고

다채로운 창문 디자인.[5] 그리고 사람들 대부분이 간과하는

나도 니시자와 후미타카(西澤文隆)의 지적을 통해 비로소 깨달은

더그매(지붕 밑)에 감추어진 야지로베에(弥次郎兵衛. 막대 위 끝에

T형으로 가로대를 대고, 그 가로대 양끝에 추를 매달아 좌우가 균형을 이루게

해서 막대가 넘어지지 않도록 한 장난감의 하나. 균형 인형) 구조이다.[6]

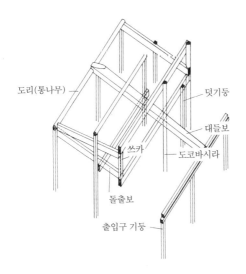

도리(통나무)

덧기둥

대들보

쓰카

도코바시라

돌출보

출입구 기둥

덧기둥(床奧柱):
미즈야 쪽에 나타난다.

도코바시라(床柱):
도코노마 한 쪽의 장식 기둥

쓰카(束):
대들보와 마룻대 사이에
세우는 짧은 기둥

6. 니시자와 후미타카가 그린 부자재 야지로베에 구조(다이안)

이 야지로베에 구조에 의해 본래 존재해야 할 기둥이 사라지고
폐쇄적인 상자가 개방된다. 이런 곡예적인 세부사항과
구조 설계를 통해 리큐는 열려 있으면서 닫혀 있는 작은 상자,
안전하면서도 개방되어 있는 울타리라는 기적을 달성했다.

 그 역사를 돌이켜보면서 프랑크푸르트의 다실을
디자인해보겠다는 의욕이 다시 한번 강하게 샘솟았다.
프랑크푸르트라는 가혹한 환경에 세워질 다실이기 때문에
더욱 단순한 전통적 다실이 아니라 다이안의 전위적인 정신을
이어받은 실험적인 건축물을 만들어야만 했다.

공간을 회전하고 연다

막 건축의 세 가지 유형

•

우선 막을 사용한 건축 연구부터 시작했다. 막 건축에는 크게
세 가지 방법이 있다. 강하고 단단한 뼈대를 세우고 막을
씌우는 방법, 나뭇가지를 세우고 펠트 등의 막을 씌워 만드는
유목민의 방식, 가장 일반적인 것으로 서너 개의 뼈대를 서로
기대 세워 강하고 단단하게 하는 '의존하기' 건축 방식이다.

 뼈대가 튼튼하면 그 위에 막을 덮어씌우기만 하면 되기
때문에 비바람을 이겨낼 정도의 성능만 있다면 누더기 같은
막도 상관없다. 그러나 한 가지 문제가 있다. 안전기준이 높은
현대의 구조 기준(내신, 내풍)으로 설계하면 뼈대가 지나치게
굵어진다는 것이다. 막을 사용해 의복의 연장 같은 부드러운
다실을 만들려고 해도 뼈대가 너무 투박해 가장 중요한 막의
섬세함을 느낄 수 없다. 인테리어 설계에서 가장 신경 써야 하는
것은 여러 가지 소재를 사용했을 때 서로간의 상호 균형이다.

 공간 안에서 가장 강한 것(이 경우라면 투박한 뼈대)이 다른
섬세한 소재를 날려버린다. 힘들여서 막처럼 섬세한 소재를
사용해도 거친 한 가지 소재 때문에 모든 것이 날아가버리고
노력도 물거품이 된다.

 그런 위험을 피하고 공간을 부드럽게 하기 위한 방법으로

7. 가미자토코(上座床. 주인이 앉았을 때 도코노마의 위치가
정면에 보이는 자리. 주인이 앉았을 때 도코노마가 뒤쪽에 있는 자리는
시모자토코라고 부름), 도코바시라 주위의 멘토리(밋탄)

스키야(數寄屋. 다실풍을 도입한 일본 건축 양식의 하나) 건축에서는
기둥(즉 뼈대)의 모서리를 깎는다. 이것을 멘토리(面取. 목귀질)라고
부른다.[7] 기둥의 모서리를 부드럽게 하는 그 작은 조작으로
스키야 건축은 부드러움을 얻을 수 있었다.

그러나 막 구조의 뼈대에 필요한 굵기는 멘토리로 도저히
감당할 수 없다는 사실을 알았다. 현대 사회는 리큐가 살았던
시대보다 훨씬 높은 안전기준을 요구한다. 그렇다면 두 번째
유형의 막 구조는 어떨까. 밀폐성 있는 막을 만들고 안쪽에

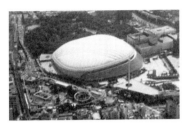
8. 도쿄돔

공기를 불어넣는 유형이다. 예를 들면 풍선 안에서 사는 것과
같다. 필요할 때만 부풀려서 사용한다는 가설 건축 아이디어와
잘 맞아떨어진다.

하지만 검토하는 동안 치명적인 문제점을 발견했다. 출입할
때마다 공기가 빠지기 때문에 블로어(blower)라는 기계를 사용해
공기를 지속적으로 넣어주어야 한다는 점이다.

도쿄돔 같은 거대한 돔 건축[8]은 두 번째 유형인 경우가
많다. 경기장 정도 규모에서는 전체 공기와 비교해 사람들의
출입으로 빠져나가는 공기의 양이 상대적으로 적고, 풍제실
같은 완충 영역을 외부와 내부 사이에 만들어 공기가
빠져나가는 현상을 피할 수 있기 때문에 문제가 되지 않는다.
그러나 준비하는 다실은 풍제실 정도 규모에 지나지 않기
때문에 이 방법이 통하지 않는다.

이중막으로 건축물을 지탱한다

•

그래서 도달한 결론이 세 번째 유형이다. 바로 이중막이다.
두 장의 막 사이에 공기를 불어넣어 공기압을 형성하고 이중막
자체를 자립시킨다.[9] 사람이 생활하는 안쪽 공간에는 공기압을
형성할 필요가 없기 때문에 사람이 출입할 때 공기가 빠지든
빠지지 않든 전혀 상관없다. 이 유형은 뼈대도 없어 의복과
비슷하고 부풀린 상태에서 그대로 이동할 수 있다. 두 막
사이의 공기가 단열층 역할을 하기 때문에 공기 조절 없이도
거주하기에 큰 불편이 없다.

그러나 마음에 걸리는 문제가 있었다. 공기막 구조인 경우
막 자체가 두꺼워져서 부드러움을 잃는다는 점이다. 도쿄돔의
막도 지나치게 두꺼워 누구나 부드럽다고 느끼지는 않는다.

그 점을 염두에 두고 일단 시험 작품을 만들기 시작했다.
막의 재료도 여러 가지였다. 다과회를 할 때만 부풀리고 끝나면
공기를 빼는 것이니까 수백 번, 수천 번의 신축을 견딜 수 있는
내구성이 필요하다. 도쿄돔 같은 대형 돔에는 일반적으로
유리섬유 재질의 천에 테프론 코팅한 것을 사용하는데, 두께는
0.8밀리미터 정도 된다. 이렇게 하면 강도는 충분하지만
유연성이 부족하다. 유리섬유는 재료가 유리이기 때문에

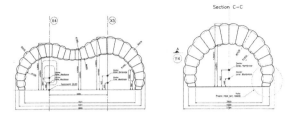

9. 프랑크푸르트 다실의 이중막 단면

유연성이 떨어질 수밖에 없다.

 고민하던 중에 고어텍스사가 개발한 '테나라'라는 신소재를
발견했다. 유리섬유가 포함되어 있지 않아 수천 번 신축시키는
우리의 요구에도 적합했다. 두께도 0.38밀리미터로 매우 얇고
불투명한 돔용 막 재료와 달리 반투명하며 섬세하기도 하다.
이 정도라면 의복에 매우 가까웠다. 불과 5센티미터에 지나지
않는 얇은 흙벽으로 이루어진 다이안의 흙벽을 현대화한
것이라고 볼 수 있을지도 모른다.

다실 공간의 이중성

•

다음은 평면형에 관한 연구이다. 역학적으로는 반구 모양의
돔이 가장 안정적이다. 주발을 엎어놓은 듯한 돔의 형상은
막을 사용할 때 구조적으로 매우 유리하다. 그러나 막상 돔
안에 다실을 구성하려고 하자 생각만큼 쉽지 않았다. 다실이란
자시키(座敷. 좌석)와 미즈야(水屋. 다실 구석에 설치해 차를 준비하거나
사용이 끝난 다기를 설거지하는 장소)라는 이질적인 두 공간을
접합한 것이지만, 돔에는 메인인 자시키 쪽은 포함되어도
미즈야는 포함되지 않는다.

 일본에는 국보로 지정된 다실이 세 개밖에 없다. 앞에서
설명한 리큐가 만든 다이안, 오다 우라쿠(織田有樂)가
만들었으나 현재는 이축되어 이누야마조(犬山城) 안에 보존되어
있는 조안(如庵)[10], 또 하나는 교토 무라사키노(紫野)에 있는
린자이슈(臨濟宗)의 유명 사찰 다이토쿠지(大德寺) 코인(龍光院)의
밋탄(密庵)[11]이다.

 다실은 다다미 넉 장 반을 경계로, 넉 장 반 이하인
경우에는 고마(小間. 좁은 방이라는 의미), 넉 장 반 이상인 경우에는
히로마(廣間. 넓은 방이라는 의미)라고 분류한다. 세 가지 국보는
모두 고마에 해당해 누가 보아도 '작은 건축'이지만

10. 조안(이누야마조)

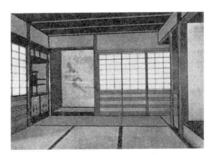

11. 밋탄(다이토쿠지 료코인)

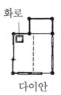

다이안

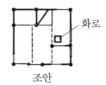

조안

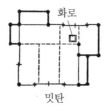

밋탄

12. 세 가지 다실의 평면도

평면도를 자세히 살펴보면 모든 다실이 손님이 차를 마시는 메인 좌석인 자시키와 함께 서비스 공간인 미즈야가 비슷한 크기로 갖추어져 있다.[12]

서비스를 하는 쪽에 해당하는 주인은 미즈야구치(水屋口. 미즈야 쪽으로 내어 있는 문)를 통해 자시키로 들어가 화로 앞에 앉는다. 서비스를 받는 손님은 '니지리구치(躙り口. 일본 다실의 정원 로지에서 다실로 들어갈 때 이용하는 작은 출입문. 높이는 약 66센티미터, 폭은 약 63센티미터)'를 통해 자시키로 들어가 차를 사이에 두고 주인과 대면한다. 두 주체가 각각 다른 장소에서 다른 경로를 통해 최종적으로 한 점에서 교차하는, 이 이중성이야말로 다른 공간에서는 보기 어려운 다실 공간만의 재미다.

리큐는 다실을 점차 축소해갔다. 그러나 자시키가 아무리 작아져도 미즈야와 자시키라는 이중성이 없어지지는 않는다. 여기에 다실의 비밀이 있다. 아무리 '작은 건축'으로 축소하더라도 손님과 주인이 밟는 경로는 각각 다르며 하나로 통합되지 않는다. 그 때문에 '작아도' 세계와 통하는 느낌이 든다.

다이안의 미즈야

•

나는 바로 여기에 일본적인 공간의 비밀이 감추어져 있다고
생각한다. 서유럽의 건축은, 주인의 공간과 사용인의 공간이라는
'계층'이 지탱했다. 주인을 위한 공간은 건축의 중심을 차지하고
천장도 높고 디자인의 밀도도 높다. 그 주변을 천장도 낮고
폐쇄적인 사용인의 공간이 둘러싼다는 계층적 구성이다.
중심이 있고 주변이 있다는 서열이 각각의 공간의 규모, 디자인,
질감에까지 투영되었다. 주인의 공간이 '큰 공간'이고 사용인의
공간이 '작은 공간'이라고 정의되어 있었던 것이다. 서유럽에선
건축뿐 아니라 세계 그 자체에 계층을 구분해 '큰 공간'과
'작은 공간'에 계층을 매겼다. 세계는 서열이며 대소였다.

하지만 다실에는 그런 서열이 없다. 손님의 공간과
서비스하기 위한 공간은 주종관계, 대소관계가 아니다.
여기에는 계층이 없다. 다실에서는 손님을 위한 공간이 보다
좁고 보다 어둡다. 서비스를 준비하는 미즈야는 기능성을
확보해야 하기 때문에 어둡게 할 필요가 없다. 계층은 역전되고
서열은 반전된다. 손님과 주인의 공간은 도교가 세계 원리를
설명할 때 이용한 음양의 다이어그램[13]과 마찬가지로 서로를
공격하면서 회전한다.

13. 음양의 다이어그램

다이안의 미즈야에 흥미 있는 공간이 있다. 국보로 지정된 다실 세 개를 보면 조안과 밋탄의 미즈야는 유코보시(湯零. 찻종에 남은 물이나 차 따위를 버리는 그릇)를 위해 대나무를 발처럼 엮은 스노코(簀子)가 삿추어져 있어서 나름대로 미즈야의 모습을 하고 있다. 그러나 다이안은 도면을 찾아보아도 미즈야로 보이는 것이 없고 스노코도 보이지 않는다. 도면상으로는 '갓테(勝手)'라는 공간 구석에 삼단의 선반이 대나무에 매달려 있고 위 선반에 물주전자, 아래 선반에 유코보시를 두어 미즈야로 사용했다. 그 선반 옆의 기둥은 위에서 잘려 있어 무서운 긴장감이 감돈다. 나는 이 3단 선반을 통해, 리큐에게 미즈야는 주방도 준비하는 공간도 아닌 차를 끓이는 공간과 필적할 만큼 중요성을 가지고 있었다는 느낌을 받았다.

유니버설 스페이스

•

다실과 미즈야의 관계는 근대 건축이 지향한 균질 공간이
아니다. 서유럽의 전통적인 계층 구조도 거기에는 존재하지
않는다. 20세기의 근대 건축 운동은 공간 계층의 배제를
지향했다. 정치에서 민주 정치가 제기되고 권력의 계층이
부정되었듯, 공간에서도 주 공간과 종 공간이라는 계층이
부정되었다. 벽이라는 경계가 없는 투명하고 연속적인 1실
공간이 추구되었다. 이 근대 건축 운동의 대표인 건축가
미스 반데어로에는 계층을 배제한 공간을 유니버설
스페이스라고 부르며,[14] 주택과 사무실을 모두 유니버설
스페이스에 가깝게 만들기 위해 시도했다.

14. 미스 반데어로에, 유리로 이루어진 스카이스크레이퍼(Skyscraper) 기획안(1922).
반데어로에는 여기에서 20세기의 유니버설 스페이스의 원형을 제시했다.

포스트모더니즘

•

그러나 1970년대에 반발이 일어났다. 미국의 건축가
루이스 칸(Louis Kahn)*은 애당초 인간이라는 존재는 균질한
유니버설 스페이스 안에서 생활할 수는 없다고 주장했다.
공간에는 중심이 되어 서비스를 받는 주인의 공간과 보조와
서비스를 하는 공간이라는 서열이 존재해야 한다는 생각이었다.
근대 건축 운동의 대전제를 부정한 것이다.

　1970년대, 베트남 전쟁의 패배로 20세기 미국 문명은
커다란 전환기를 맞이했다. 그 새로운 분위기 속에서 칸은
20세기 미국의 '큰 건축'을 비판한 것이다. 칸은 "인간은
대들보 아래에서는 잠을 잘 수 없다."라고 말했다. 수평으로
펼쳐져 있는 균질한 대공간을 칸은 이 한마디로 부정했다.
크고 균일한 공간을 대신해 계층이 있는 고전적인 공간으로
회귀한 것이다.

　칸이 실행한 것은 일종의 미국 비판이었다. 미스
반데어로에가 주장한 유니버설 스페이스는 20세기 미국 방식의
공업 사회에 정확하게 맞아떨어졌다. 공장이든 사무실이든
주택이든 20세기 미국에서는 수평으로 펼쳐지는 거대한 공간을
요구했다. 그 거대한 공간 안에서 필요에 따라 칸을 막고

방을 만드는 것이 공업화 사회가 추구한 합리적이고 효율성 있는 공간이었다. 수평으로 펼쳐지는 그 거대한 공간을 층층이 쌓는 방법으로 고밀도의 효율적인 도시를 만드는 것이 20세기 미국 문명의 본질이었던 것이다. 그렇게 해서 만들어진 넓고 균질한 플로어가 끝없이 쌓여 '고층 빌딩'이라는 '큰 건축'이 되었다. 20세기의 미국은 이 효율적인 '큰 건축'을 발명했고 그것은 전 세계로 퍼져나갔다.

가난한 에스토니아 이민자의 아들로 태어난 칸은 성장 과정과 복잡한 사생활에서 20세기 미국의 아웃사이더였다. 한편 제2차 세계대전 이후의 미국 건축계를 이끈 것은 독일에서 출발한 바우하우스(Bauhaus) 운동(20세기 초반 독일의 미술학교 바우하우스를 중심으로 건축, 미술, 가구, 공예, 섬유미술 등 예술 전반에 걸쳐 일어난 디자인 혁신 운동)의 리더였던 발터 그로피우스(Walter Adolph Georg Gropius)**가 이끄는 하버드대학 건축학과였다. 미스 반데어로에 방식의 유니버설 스페이스의 '큰 건축'을 하버드의 엘리트들이 중심이 되어 전 세계로 확대한 것이다.

한편 칸은 '미국의 교토'라고 할 수 있는 고도 필라델피아의 펜실베이니아대학에서 프랑스 출신의 폴 크레(Paul Philippe Cret)로부터 에콜데보자르(École des Beaux-Arts) 방식의 고전적인 건축 교육을 받았다. 에콜데보자르는 20세기 미국에서

시대착오로 여겨진 그리스·로마풍의 고전적 건축 양식을
가르치는, 프랑스 왕립 건축학교였다. 그 전통을 이어받은
칸은 20세기 미국을 비판했다. 칸이 계기가 되어 1980년대
포스트모더니즘이라고 불리는 전통 회귀 운동이 탄생했다.

 확실히, 인간은 대들보 아래에서는 잠을 잘 수 없는
존재인지도 모른다. 또한 균질한 공간 안에서는 살아갈 수
없는 존재인지도 모른다. 그러나 칸이 주장하는 것처럼 다시
그리스·로마풍의 고전으로 돌아갈 필요는 없다. 주종이라는
서열로 돌아갈 필요는 없다. 무엇이 정답일까. 미국인도
유럽인도 아닌 나는 그런 의문에 빠졌다.

* 루이스 칸(Louis Kahn, 1901-1974). 에스토니아 출신의 미국 건축가.
　주요 작품으로 '예일대학 아트갤러리' '소크생물학연구소' '킴벨미술관' 등이 있다.

** 발터 그로피우스(Walter Adolph Georg Gropius, 1883-1969). 독일의 건축가.
　'바우하우스 교사(校舍)' 등을 설계하고 나중에 미국으로 이주했다.

회전하는 건축

•

그런 시기에 다실과 미즈야가 만들어내는 회전형 구조가 갑자기
재미있어 보이기 시작했다. 서열도 균질도 아닌 지속적인
회전을 하면서 찻잔이라는 작은 그릇 안의 액체를 주축으로
삼아 주인과 손님이라는 두 가지 주체가 끊임없이 회전하는
상태가 재미있게 느껴졌다.

프랑크푸르트의 부풀린 다실에서는 이 회전 원리를
극한까지 끌어올려 땅콩 모양의 평면 형상에 도달했다.
땅콩 껍질 안에 공존하는 두 개의 열매처럼 자시키와 미즈야가
대등하게 공존한다. 사람은 때로 주인을 연기하고 때로는
손님을 연기한다. 역할을 결정하는 것은 우연이고 시간이다.
주인과 손님의 두 공간은 미묘하게 응축되면서 연결된다.
일체화하면서도 다른 물체이고 대등하면서도 이질적이다.
회전 원리를 도입함으로써, 다시 서로의 역할을 회전시키는
'시간'이라는 요인을 도입함으로써 '작은 건축'이 갑자기
세계와 연결되면서 세계를 끌어들여 회전하기 시작한다.

일본인은 단순히 작은 것을 추구한 것이 아니고 세계를
축소하기만 한 것도 아니다. 세계 안에 회전축을 조성하고
시간을 통해 자신과 세계를 연결하려고 했다. 시간을 매개로

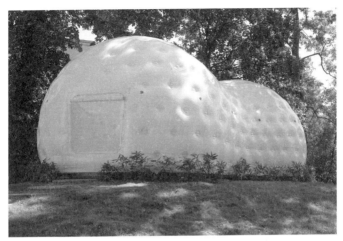

15. 프랑크푸르트의 부풀린 다실(2007)

삼아 '작은 건축' 안에 세계를 통째로 거둬들이려 한 것이다.

　이런 생각을 바탕으로 라인 강변의 공예미술관 마당에
반투명 땅콩을 설치했다. 그리고 그것은 어느 순간 모습을
감추었다.[15] 원래 이 강변에는 커다란 주택들이 늘어서 있고
각각의 주택 마당에는 작은 언덕이 만들어져 있어 사람들은
언덕에 올라 라인 강의 전망을 즐겼다. 언덕은 자연과 인간을
접목시키는 구조였다. 그 언덕에 이번에는 다른 형태의
인간과 자연을 접목시키는 하얀 땅콩이 나타난 것이다.

16. 프랑크푸르트 다실에서의 다과회

17. 외부의 막과 내부의 막을 연결하는 끈

땅콩의 가장자리에 뚫린 가로세로 각각 60센티미터 크기의
지퍼로 열고 닫는 해치는, 다실 용어로 표현하면 니지리구치가
된다. 답답하지 않을까 하는 생각으로 들어서면 다실 내부는
상상 이상으로 밝고 개방적이다.[16] '테나라'라는 신소재로
만들어진 막이 의복과 같은 느낌을 갖게 한다. 외부의 막과
내부의 막은 약 60센티미터 간격의 끈으로 연결되어 있다.[17]
끈을 막에 붙이기 위한 바대가 막 위에 점을 만들어 전체가
거대한 골프공처럼 보인다. 막이 얇아 끈이 비쳐 보인다.

열린 동굴

•

이 끈은 다이안의 시다지마도의 현대판이었다. 프랑크푸르트와
다이안의 또 한 가지 유사점은 면이다. 다이안의 도코노마(床間.
일본식 방의 상좌上座 바닥을 한층 높게 만든 곳으로, 일반적으로 벽에는
족자를 걸고 바닥에는 꽃이나 장식물을 꾸며 놓는다.) 흙벽의 이리스미
(入隅. 벽과 벽, 벽과 기둥 등이 각도를 가지고 교차할 때 형성되는 건물의 움푹
들어간 부분)를 자세히 살펴보면[18] 코너가 곡면으로 이루어져 있다.

18. 도코노마 흙벽의 이리스미

이 디자인을 호라도코(洞床. 도코노마 형식의 하나)라고 부른다.
동굴 같은 코너이기 때문이다. 이 동굴의 디자인은 흙벽이라는
무겁고 딱딱한 소재를 천처럼 부드럽고 친숙한 느낌이 들도록
해주었다. 인간의 무력하고 작은 신체를 이 곡면의 코너가
의복이 몸을 보호하듯 부드럽게 감싼다.

　　프랑크푸르트 다실의 땅콩 모양 곡면도 마찬가지로
둥글고 부드럽다. 호라도코처럼 몸을 부드럽게 감싼다.
직물은 흙보다 훨씬 부드럽고 친숙하다.

　　다양한 작업들을 통해 마침내 '작은 건축'의 세계가 열린다.
이중성에 의해, 회전에 의해, 곡면에 의해, 작아도 큰 것,
닫혀도 열린 것이 나타난다. 이렇게 해서 '작은 건축'이
큰 세계와 연결되고 신체라는 작은 것이 다시 세계와 연결된다.
'작기' 때문에 세계와 연결된다. 나는 그것만을 전하고 싶었다.

솔직히 말해 '큰 건축'을 설계하고 있으면 혼란스럽기
그지없다. 다양한 사람 또는 다양한 회사가 얽히거나 큰돈이
얽히거나 복잡한 법률과 제도가 얽혀 도중에 뭐가 뭔지 알 수
없게 된다. 그 스트레스에서 빠져나오고 싶어서 내가 설계한
확실한 '작은 건축'만을 모아 책으로 만들겠다는 생각을 했다.
주택보다 더 작은, 파빌리온 같은, 또는 정자 같은 건축이다.

　글을 쓰기 시작하고 얼마 지나지 않아 3·11 동일본 대지진이
발생했다. 3·11의 의미를 생각하는 동안 3·11이란 결국 '큰
건축'에 대해 하늘이 내린 벌일지도 모른다는 생각이 들었다.
'큰 건축'이라는 목적 때문에 자연 조건과 관계없이 해안에까지
건축물이 들어섰다. '큰 건축'을 위해 전력을 충당하기 위해
원자력 발전이 필요해졌고, 그에 따른 무리가 여실히 드러났다.
'큰 건축'을 향해 조립된 방식 전체에 자연이 천벌을 내린 것
같은 느낌이 들었다.

그런 눈으로 보자 건축의 역사가 모두 다르게 보였다.
'작은 건축'의 즐거움에 관한 글을 쓸 생각이었는데,
어느 틈에 '작은 건축'이라는 기준으로 건축의 역사를
정리한 듯한 책이 되었다.

　그 때문에 생각했던 것보다 시간이 더 많이 걸렸다.
그래도 너그럽게 이해해주신 이와나미쇼텐(岩波書店)의 지바
가쓰히코(千葉克彦) 씨, 『작은 건축』의 작고 막대한 정보를
수집해서 편집해준 우리 사무실의 이나다 리코(稻葉麻里子) 씨의
인내와 에너지가 결코 '작은' 것이 아니었다는 점에 대해
마지막으로 감사의 말씀을 드린다.

지금 와서 이야기하지만 구마 겐고는 '작은 건축'을 좋아한다.
어느 정도냐 하면, 건축으로 성립되지 않는, 아니 공간으로
성립되지 않는 정도의 작은 프로젝트를 귀찮아하지 않는
것은 물론이지만, 그 어떤 거대한 프로젝트보다도 마음을
다해 디자인하는 모습을 수없이 목격한다. 전 세계를 무대로
프로젝트를 진행할 만큼 인시노가 높은 건축가임은 틀림없고
수많은 프로젝트가 쉴 사이 없이 돌아가고, 작품성이 요구되는
크고 멋진 프로젝트들이 진행되고 있지만, 그래도 구마 겐고는
그 가운데에서 여전히 작은 건축을 꼼지락꼼지락 만들고
있다. 그러나 한 가지 오인하지 말아야 할 것이 있다. 거기서
구마 겐고가 '작은' 이라고 하는 것은 비단 물리적 크기만을
의미하지 않는다는 것이다.

그것은 어쩌면 '작음'에 대한 조건 없는 예찬, 즉 크기에
대한 탐닉이 아니라 본질에 대한 탐닉이다. 크고 거대한 것에

대한 환영을 가지고 살아온 우리가 잃어버린 작고 소소한
것들이 얼마나 중요한지에 대한 인식이기도 하고, 건축이 지닌
본연의 자세와 태도를 벗어난 이 시대에 대한 그의 고민이기도
하다. 이 책에서는 소개되지 않지만, 중국 베이징에 있는 그의
'산리툰(三里屯) 프로젝트'는 크기로 치면 건축을 벗어나 마을에
가깝다. 하지만 그 프로젝트의 본질은 작고 소소한 것이 인간의
'걷는다'는 행위와 어떻게 결합할지에 관한 그의 해답이었을
것이라고 나는 생각한다. 커다란 건축 속에 작은 상점이나
레스토랑이 나뉘어 있는 것이 아니라 작은 상점과 레스토랑을
'걷는다'고 하는 관점에서 즐겁게 조합해 만든 건축이 아닐까.
그 속을 걸으면서 나는 느꼈다.

　　강함과 크기를 뽐내는 사고는 얼마나 야만적인가. 중요한
것이 그 안에서 시간을 보내는 우리의 오늘과 내일임을
인식하는 순간, 크기에 대한 콤플렉스와 집착이 어느 정도
극복할 수 있는 듯하다. 오히려 본질이라고 하는 것이 질량이
아니라 질적 깊이라고 하는 것을 알게 되는 순간, 한 사람이
제어할 수 있는 '작은 건축'은 자유를 넘나드는 좋은 무대가
된다는 사실을 나는 구마 겐고를 통해 목격했다.

　　또 한 가지 그의 '작은 건축'에서 주목해야 할 중요한
관점은 생물학적 관점에서 건축을 바라보는 것이다. 인간은

전지전능한 존재여서 무에서 유를 창출할 수 있는 것이 아니라 자연 속에서 살아가는 생물이며, 더 나아가서는 작은 신체 기관이 연결되어 있어 상호관계를 통해 신진대사를 해나간다는 관점이다. 이렇게 건축을 바라보면, 자연을 정복할 강하고 튼튼한 것이 아니라 건강하게 신진대사를 할 수 있는 건축에 대해 그리고 건축을 포함한 각 기관이 어떻게 연결되며 관계할 것인지에 대한 고민이 시작될 것이다.

그러므로 그의 '작은 건축'은 크기에 관한 것이 아니라 건축 본연의 자세이자 태도이며 본질에 대한 고민과 실험이기도 하다. 어쩌면 이것은 이렇다저렇다 하는 경계를 넘나드는 자유로운 범주의 것일지도 모른다.

그래서 나도 구마 겐고의 '작은 건축'이 좋다.

2015년 1월
임태희

도판 출처 · 사진 촬영자 일람

머리말

-

그림 10-12: 『건축 20세기』, 신켄치쿠샤(新建築社)
그림 13: www.taipei-101.com.tw
그림 14: www.burjkhalifa.ae
그림 15: 도쿄 도, 『도쿄백년사(東京百年史)』 제3권

쌓기

-

본문 첫 쪽, 그림 3, 8-10, 12-15: 구마겐고건축도시설계사무소
그림 11: B. 콜로미나(Colomina), 『매스미디어로서의 근대 건축』, 가지마(鹿島)출판회

의존하기

-

본문 첫 쪽, 그림 13: Peppe Maisto
그림 1: M. 살바도리(Mario salvadori), 『건물은 어떻게 해서 서 있는가』, 가지마출판회
그림 3: 에다가와 유이치로(枝川裕一郞), 『Japanese Identities』, 가지마출판회
그림 7: S. 폴라노, 『근대 건축의 흐름-휴고 헤링(Hugo Häring)』, A+U, No.187
그림 8: 『건축 20세기』, 신켄치쿠샤
그림 9, 10, 15, 16, 20, 21, 23-26, 29-30: 구마겐고건축도시설계사무소
그림 27: 니시카와 마사오(西川公朗)
그림 31: 야마기시 다케시(山岸剛)

엮기

-

본문 첫 쪽, 그림 19-21: 마르코 인트로이니(Marco Introini)

그림 1: www.semperoper.de

그림 2: K. 프램턴(Frampton), 『테크닉 컬처』, TOTO출판

그림 3, 5, 6, 18, 24-26, 33: 구마겐고건축도시설계사무소

그림 7-9: 아노 다이치(阿野太一)

그림 10: 우치다 요시치카(內田祥哉), 『일본 전통 건축의 구법(構法)』, 이치가야(市谷)출판사

그림 11: 후지오카 미치오(藤岡通夫) 외, 『건축사 증보개정판』, 이치가야출판사

그림 12, 17, 29: 『건축 20세기』, 신켄치쿠샤

그림 14, 16: 니시카와 마사오

그림 30, 37: K. M. Hays and D. Miller eds., *Buckminster Fuller; Starting with the Universe*,
 Whitney Museum of American Art

그림 32: www.japan-architect.co.jp

그림 34, 35, 38: 요시 니시카와(Yoshie Nishikawa)

그림 36: 『건물은 어떻게 해서 서 있는가』, 가지마출판회

부풀리기

-

본문 첫 쪽, 그림 9, 15-17: 구마겐고건축도시설계사무소

그림 1: 스즈키 히로유키(鈴木博之) 외, 『근대 건축사』, 이치가야출판사

그림 2: 리차드 마이어(Richard Meier)

그림 3, 11, 12: 『건축사 증보개정판』, 이치가야출판사

그림 4-7, 18, 19: 니시자와 후미타카, 『일본 명건축의 미(美)』, 고단샤(講談社)

그림 8: 사이토 마사오(齋藤公男), 『공간·구조·이야기』, 쇼코쿠샤(彰國社)

그림 10: 『일본 전통 건축의 구법』, 이치가야출판사

그림 14: 『건축 20세기』, 신켄치쿠샤